U0006740

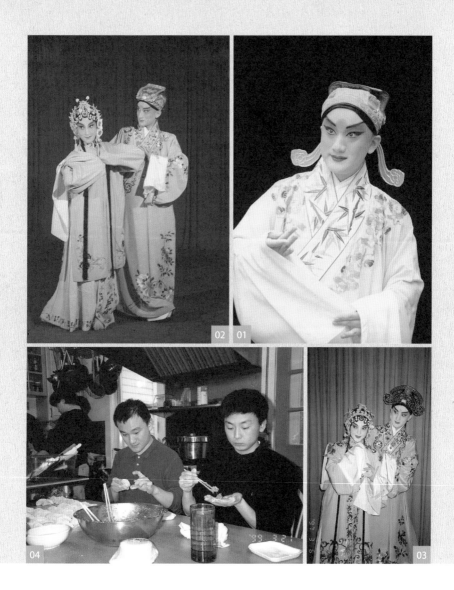

01　27 歲，《牡丹亭‧拾畫叫畫》柳夢梅定裝照
02　十三歲的時候與同學侯爽師姐演出《牡丹亭‧驚夢》
03　1997 年溫宇航
04　《牡丹亭》劇組的唐老師說，沒有溫宇航在場，你們誰也不能先動手包餃子（笑）

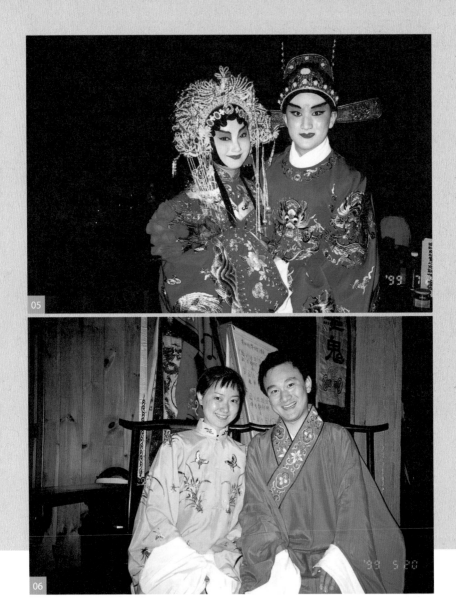

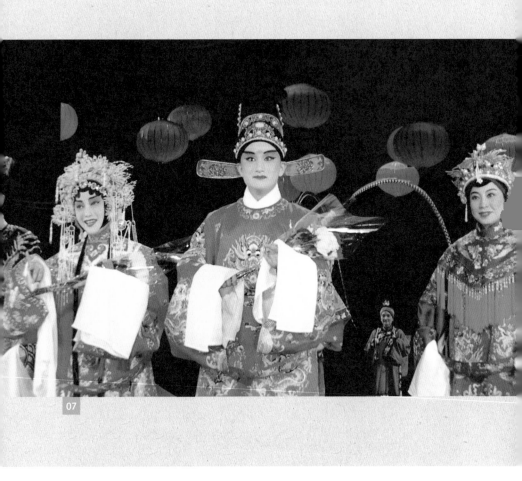

07

05　1999 年 7 月 24 日，《牡丹亭》最後一場演出後，與錢熠合影留念

06　1999 年 4 月間，我和錢熠在麻省排練基地著裝排練

07　林肯中心《牡丹亭》劇終大謝幕

'99 2.22

08

09

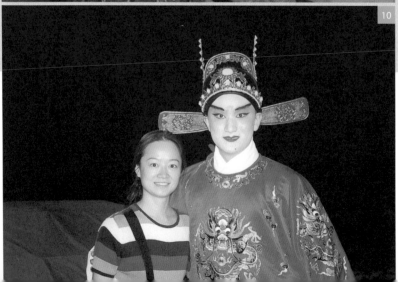

10

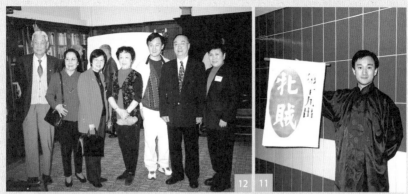

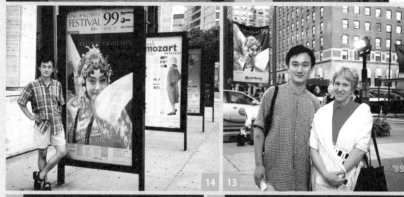

12 在紐約遇到訪美演講的蔡正仁老師（右二），師生在美國見面，心照不宣

13 與美國亞洲協會 Rachel Cooper 女士在林肯藝術中心合影

14 林肯藝術中心廣場《牡丹亭》廣告牌

15 1999 年 7 月 7 日首演慶祝酒會上，與導演陳士爭合影

16 1999 年林肯藝術節開幕酒會，與林肯藝術節主席 Nigel Redden 先生合影

08 初到紐約所住的飯店，我和笛師周鳴同住一間，我睡下手這張床

09 《牡丹亭》劇組的活寶——小四川羅文帥，全劇趕了二十幾個角色

10 《牡丹亭》劇組的主要行政人員，來自臺灣的 Joyce 蔡

11 《牡丹亭》劇組演員只有二十幾位，連我也要負責上場打水牌

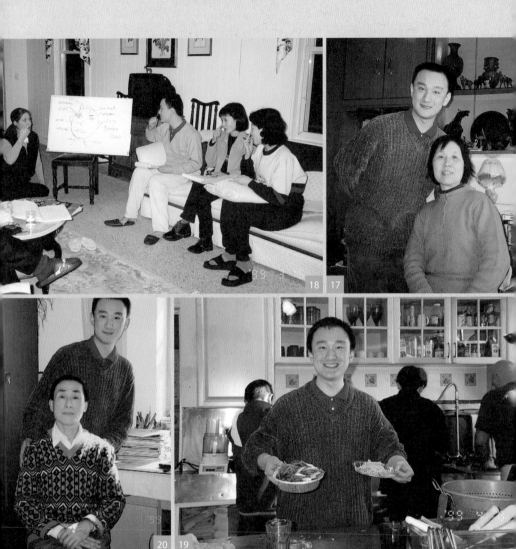

19 麻省排練休息日，在駐地親自下廚
改善伙食

20 1999 年赴美前兩天，到恩師馬玉森
老師家辭行

17 與師母合影

18 在麻省排練基地，行政助理 Claire
給我們補習英文

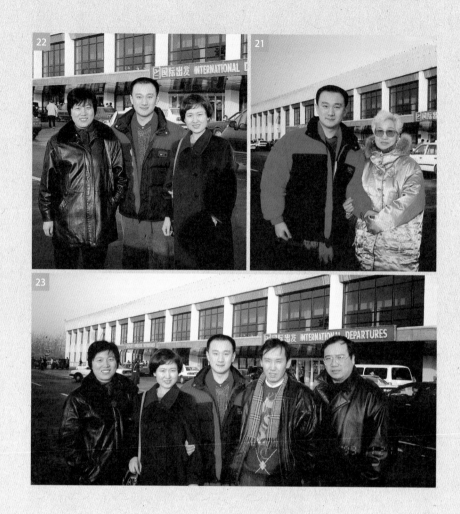

21 1999 年 1 月 22 日，媽媽一同來機場為我送機

22&23 1999 年 1 月 22 日出發赴美，全家出動為我送行。大姐（左起）、二姐、我、大姐夫、二姐夫

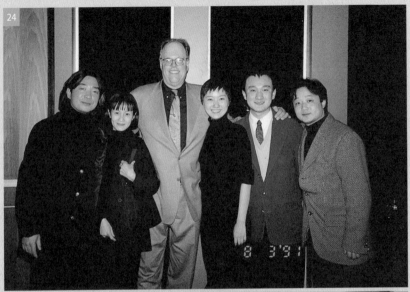

24 │ 到達紐約第二天，《紐約時報》藝術版總編（前任林肯藝術節主席）邀請先期到達的
　　　錢熠、周鳴、我、賈永紅，在世貿中心 107 樓餐敘

25 │ 1999 年巴黎演出後臺化妝。攝影場由英國化妝師為我修妝

《牡丹亭》往今情話

溫宇航五十

溫宇航 _____ 著

吳岳霖、林立雄 _____ 編

《牡丹亭》往今情話

溫宇航

五十

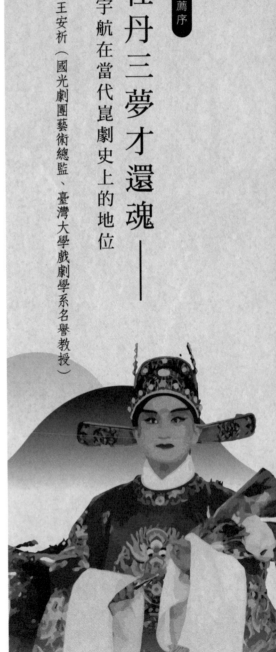

牡丹三夢才還魂——

溫宇航在當代崑劇史上的地位

王安祈（國光劇團藝術總監、臺灣大學戲劇學系名譽教授）

溫宇航在當代戲曲史有兩大關鍵地位，第一，因陳士爭足本《牡丹亭》而成為崑劇在當代復興的關鍵。第二，來臺灣加入國光劇團之後，京崑雙跨，成為兩岸戲曲舞臺上獨一無二的小生。而本書宇航回憶的是陳士爭《牡丹亭》，因此本序文僅就崑劇立論。

清乾隆年間崑劇漸趨式微，雖然折子戲的光芒不容忽略，但到民國初年終究難以支撐。一九二三年最後一個職業崑班「全福班」報散，可視為崑劇死亡的標誌。即使仍有清曲家與曲友悉心愛護，但連一個職業戲班都無法存活，崑劇自是山窮水盡。然而在此之前蘇州崑劇傳習所於一九二一年的成立，卻是柳暗花明又一村。蘇州幾位喜愛崑曲的企業家，眼見所愛日漸凋零，乃出資創辦傳習所，邀請全福班後期著名演員教學，後來被稱為「傳字輩」的學生們承襲了「乾嘉傳統、姑蘇風範」，但臺上的伶人轉為課堂教師，竟間接促使全福班解散，一九二三年與一九二一年，見證「方生方死、方死方生」的哲理。然而這些孩子入學時，劇壇主流已是京劇，梅蘭芳已將京劇帶上國際舞臺，傳字輩學生潦倒寂寞，直到一九五六年《十五貫》意外符合當時政策而受到當局關注，一齣戲救活一個劇種，崑劇才死而復生。

有學者質疑《十五貫》算不算崑劇？但我以為這是歷史事實，不容質疑。一九五六年整個演劇習慣已受板腔體體影響，演劇時間以三小時為常態，不再是動輒四、五十齣的長篇傳奇。劇幅一縮短，結構勢必重組，也必然牽動曲牌聯套。《十五貫》正展現了崑劇的新結構觀，更深刻體現崑劇「家門」的特色與深度。以巾生為本工的周傳瑛，飾演

況鍾掛上髯口，仍是一身書卷氣，嗓音稍啞，卻正可避開包青天刻板形象，體現耿介剛直的書生本色。《十五貫》雖受政治扶持，但藝術上站得住腳，才能成為崑劇起死回生的關鍵，當代崑劇史正從一九五六年開始。

只是崑劇有了當代，卻仍是冷淡寂寞。若要「月落重生燈再紅」，必須歷經三度關鍵演出。而這三度都是《牡丹亭》，四百多年前湯顯祖寫下《牡丹亭 還魂記》，竟像是崑劇命運的預示與寓言。

牡丹三夢才還魂，哪三夢呢？

牡丹第一夢，是一九九二年華文漪由美抵臺在國家戲劇院的演出，這是華文漪在六四浪尖離開上海滯美三年後第一次重登舞臺，這是臺灣在解嚴後第一次看到崑劇名伶大型商業演出，這幾個「第一」混合著「傳說中的」華文漪與「六四」關係，未演先轟動，媒體記者在她從美國登機起就開始報導，同時兩廳院與國家圖書館還舉辦大型崑劇國際學術研討會和中央大學崑劇文物展覽，這是臺灣第一次辦崑劇研討會，之前都以

「傳奇」為主題，案頭並未躍登舞臺，直到此刻，學界、文壇、劇場、戲迷同步關注，崑劇的聲量，在臺灣陡然升高。一九八七年解嚴以來，陸續有大陸名演員來臺，但演出規模較小，多半是校園示範。一九九二年十月初華文漪的《牡丹亭》，雖然搭配的是京劇演員，但終究是臺灣觀眾第一次正式看到專業崑劇大型演出，何況春香是上海崑二班史潔華。華文漪風華絕代，身姿形影之嫵媚婀娜，從額、腮、頸、肩、肘、腕、手、腰、腿至足尖，直可用「江流宛轉繞芳甸」來形容。淒幻迷離的眼神，直指虛實邊際、穿透前世今生，杜麗娘「春蠶欲死」，一場春夢帶來無盡遐思，崑劇正式進入臺灣觀眾的記憶，成為亮點，而且熱潮持續，因為就在這個月下旬，上海崑劇團大舉來臺演出，華文漪還沒離臺，從小一起成長的舞臺搭檔是否會見面？成為觀眾關心話題。牽線的工作不宜由官方出面，曲友成了最佳幕後推手，精心安排的茶館巧遇，又引發一波崑劇關注。僅在臺北一地演出的《牡丹亭》，竟使得崑劇「異地復甦，熱潮回捲」，成為兩岸話題。

牡丹第二度驚夢，是陳士爭導演的五十五齣足本《牡丹亭》，原訂一九九八年於紐約林肯中心上演，但就在上海崑劇團赴美前夕的行前演出，上海文化局竟下令禁止出

國。此劇之宣傳早在美國展開，十六世紀明代傳奇於二十世紀末足本復原，本身已是文化盛事，驟然被禁停演，更引發政治關注，因何被禁？陳導演與林肯中心的合約如何履行？一夕之間崑劇一詞從沒沒無聞翻身一變，成為萬方矚目的事件，而且懸宕、延續一整年，一九九九年成功登上林肯中心時達到最高潮。遭禁竟得重演，藝術加上政治，崑劇成為國際矚目的全球話題。

既然上海崑劇團被禁演此劇，導演改採個個擊破法，捨上崑全團而單邀旦角錢熠與北崑小生溫宇航，另行組合於一九九九年重登林肯中心。臺灣戲迷和媒體多人專程搭機赴紐約看這齣失而復得的大戲，《民生報》名記者紀慧玲在《表演藝術》發表專文，介紹錢熠和新加入的溫宇航，介紹全劇的呈現，也感性的紀錄了越洋觀劇的戲迷們，連看六場無暇休息，一邊啃法國麵包一邊翻閱原著興奮交換心得的瘋狂亢奮，每個人都全身疲憊卻精神充實，「晚上抱著湯顯祖入睡」。

此劇在上海行前遭禁的原因眾說紛紜，而當後來得到錄影帶之後，我一看，當下了悟，原來如此！

陳導演興趣未必僅在崑劇，他把明代傳奇之恢復重現，當作「展示中國古代文化風

情，揭開東方神祕面紗」的手段策略，和後來白先勇老師的「崑曲圓夢」不同，陳導演簡直把《牡丹亭》當「清明上河圖」，隨著一齣一齣劇情推展，試圖呈現古代生活樣貌民情風俗，簡單說，就是想藉著十六世紀名劇之重現，讓國際看到古代中國。而這就是遭禁的原因，在上海文化當局眼中，古代中國就是封建陋習，豈能在國際上公開展示？

最鮮明的例子就是杜麗娘之死，場面之大遠遠溢出了劇本。舞臺上盛搭靈堂，白幡飛揚，白綢垂弔，燈籠高掛，類似孝女白琴、五子哭墓的殯葬哭隊，在石道姑指揮下悲歌淒厲。殯葬隊伍手捧紙紮物品走進觀眾席，兩個大火爐當場焚燒冥紙，紙灰飛揚，灑給觀眾，觀眾興奮起立，邊鼓掌邊搶拿，中國古代喪葬儀式重現於紐約林肯中心，崑劇是媒介，杜麗娘是載體，《牡丹亭》儼然寫實風俗畫清明上河圖。

不止這一處，〈勸農〉這一齣鋪陳了一幅「打春牛」、踩高蹺，生動熱鬧的農村春耕圖，〈如杭〉整齣以童子們為背景，扯鈴、踢球等技藝直接在臺上展示，烘托柳夢梅杜麗娘演唱的，是一幅「百子嬉戲圖」，甚至柳杜下場後，「小皮球、香蕉油」的童子歌聲還迴盪不歇。導演當然不會放過〈冥判〉的地獄想像，〈診祟〉也安排了石道姑當場起乩。

陳導演更試圖藉著明代傳奇的復原，多元展示中國相關的表演藝術。杜麗娘的主戲〈寫真〉和柳夢梅主戲〈叫畫〉，竟不唱崑曲，改為「彈詞（評彈）」說唱曲藝。或許為了給觀眾換換耳音，同步讓國外觀眾多接觸一項中國傳統表演藝術。

我不認為這有什麼不可以，說唱和戲曲原只有一線之隔，戲曲發展成熟過程中，說唱曲藝原即占有關鍵位置，成熟之後的戲曲從未刻意擺脫說唱痕跡，「敘述體」（而非展演）不僅是戲曲重要表現手段，甚至還是「疏離特質、間離效果」的關鍵由來。陳士爭導演刻意強調戲曲的疏離性，每一齣的下場詩都由一位劇中角色之外的老生演員（應是京劇老生）念誦，其中幾齣的下場詩還讓劇中人（例如溫宇航）突然放下柳夢梅角色狀態，以旁觀敘述姿態念詩。有時更和實驗劇場手法相互為用，不時安排兩位串場人報幕介紹或直接灑花瓣布置場景。這些手段目的應該是強調戲曲的疏離特質，我覺得和他以「彈詞」說唱曲藝點染穿插於崑劇演出之中，是一貫的手法，並無衝突，和諧相融。

我不認為這有什麼不對，劇場的意圖原本就未必要扣緊文本創作原意，導演可以有更大的或不同的企圖。尤其明清傳奇的閱讀審美，原本就可以像觀賞清明上河圖一般，一點一點地展開，每一齣自成單元、各有重點。但是陳導演的作法對崑迷而言，難免失

落（想聽〈寫真〉、〈叫畫〉，怎麼成了「彈詞」？）尤其上海崑劇團被禁出國之後，導演新邀的演員，大部分並非崑劇專業，京劇、川劇等各劇種匯聚一堂，崑曲的純度更加淡化，甚至重要且角春香的念白都改了「京白」，所以這版的評價見仁見智。但我個人認為，除了因不得已而由其他劇種演員來復原崑劇造成尷尬之外，導演「展示中國古典」並沒什麼不對，能藉著復原十六世紀足本崑劇的機會在紐約盛大演出，實在是千載難逢的良機，導演想掌握機緣展示中國（不僅崑劇）是可以理解的。更何況被禁到克服困難重登紐約，使崑劇提高到全球關注的國際話題，對於崑劇在當代受到關注，絕對是正面效應。因此我認定一九九九年陳士爭的足本是白先勇老師「牡丹還魂」的關鍵前引，溫宇航在當代戲曲史上的重要性，正在於此。

溫宇航一登場，活脫脫古代書生現身二十世紀，一身書卷氣，簡直是導演展示中國古典的範例標誌，唱做更沒的可挑剔，寬亮明淨的嗓音，精準到位的身段，溫婉多情的詮釋，傳統創新一肩挑起，竟連三拍子曲子都能和水袖身步法和諧融會。

這部戲的重要性成就了溫宇航在當代崑劇史上的關鍵位置，溫宇航精湛成熟的表演藝術穩住了這部戲的核心內涵。儘管導演的興趣不只在崑劇，但溫宇航讓這部戲的崑劇

藝術完美呈現，不負明代足本於當代的重現，使觀眾看到中國古典，也由衷肯定崑劇藝術之美好。

第三夢當然是二〇〇四年白先勇老師的《牡丹亭》，以青春版為題盛大登場，捲起一股崑劇旋風。十多年來，走遍對岸、登上國際，演出四百餘場，還推出校園傳承版，原本鮮為人知的崑劇，至今儼然時尚，《牡丹亭》更成為最流行的古典，無論音樂、戲劇、舞蹈，都樂於以此為題，更頻頻出現在實驗劇場被另類詮釋、解構顛覆，青春版《牡丹亭》影響的不僅是當代戲曲史，甚至更是文化思潮。

崑曲命運已改寫，原本的「風月暗消磨」，已轉為「園林春色竟如許」。在白老師《牡丹還魂》紀錄片上映見證「崑曲復興」的時刻，我願以此文回溯因緣，細數當代崑劇發展的步履足跡。牡丹三夢才還魂，溫宇航在其間風姿昂然，水袖翩翩，迴旋在國際間，是崑劇復興的關鍵人物。很高興宇航自己把這段經歷寫成書，不僅是個人生命中美好記憶，更是當代崑劇不容忽視的重要史料。

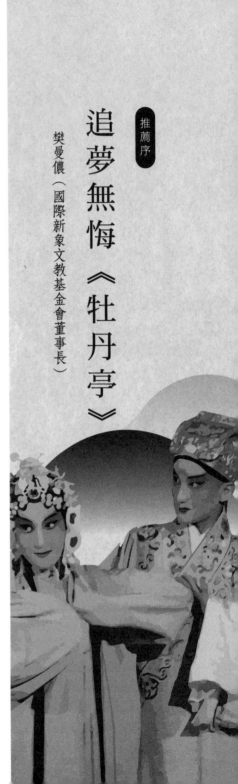

追夢無悔《牡丹亭》

樊曼儂（國際新象文教基金會董事長）

當溫宇航站上舞臺的那一刻，我忍不住狂喜而笑，所有的擔心一掃而空。我知道，他成功了。

這是一九九九年我在美國林肯中心觀看陳士爭執導的《牡丹亭》時，看戲現場的一個深刻記憶。那時候我就知道，眼前這個看起來像一個瑭瓷娃娃的迷人小生，日後會成為一個名角。

崑曲是一門看似樸素沒有太多舞臺設計，但表演卻非常內化深入的藝術。舞臺上簡簡單單的一桌二椅，就能夠表達那麼多的故事，用文言詩歌體撰寫演唱的曲文，所有的情緒、氛圍、感受，都是抒情而抽象的，要靠觀眾自己慢慢體會，經常是需要反芻咀嚼再三，即使是同一齣戲，每次看都有不同的感受。我雖然學的是西方音樂，但是從小生長在傳統戲曲的練嗓對腔環境底下，那個傳統大宅院的舊宿舍環境，是我非常難忘的特殊成長經歷，也養成了我「中西包容兼具」的耳力。

一九八〇年我們舉辦第一屆新象藝術節，邀請到京劇名伶徐露女主演《牡丹亭》，那是我第一次看見崑曲的魅力：國父紀念館兩千五百多個位子，一下子就滿座賣完了！首次演出，邀請到劉玉麟先生來飾演柳夢梅，第二次則是由高蕙蘭女士演出，而且舞臺上用了一〇〇位花神，場面非常盛大，也讓我再一次感受到了《牡丹亭》的精神層次——那樣細膩的情感，那樣執著的追求，非常令人感動，而崑曲用抽象的意涵和虛擬的表演，結合了文學、音樂、舞蹈，來詮釋杜麗娘對愛情的嚮往，實在太令我著迷了。

回到紐約看戲的現場。看戲前，我心中充滿了緊張和期待。緊張的原因是，崑曲的

音樂性很強，演員的身段、眼神、情緒，都需要跟唱腔緊密結合，很考驗導演的駕馭能力。另一方面，作為這樣一個全球關注焦點的作品，卻一直到了公開售票前，我們才終於知道完整演員名單，才知道柳夢梅這個角色由溫宇航來扮演。每個人心中都有一個柳夢梅，經歷了前面這些風風雨雨，女主角錢熠又是那樣閃亮吸睛，我迫切地想知道，這齣戲到底長什麼樣？能不能抓住外國觀眾的心？

第一次見到溫宇航的演出，是在一九九七年，新象主辦的「五大崑匯演」。我們在臺北國家戲劇院看到了溫宇航的拿手戲〈金不換〉，還有他臨危救場，支援浙崑演出的〈百花贈劍〉，當時我就對他留下了深刻的印象，因為他的音色醇厚，音域寬廣、游刃自如，可塑性非常高，想不到會在紐約再度相遇。

劇場裡，陳士爭的《牡丹亭》一開演，就抓住了美國觀眾的心——沉浸式的演出環境，讓觀眾在入場以後，透過後臺演員的裝扮化妝，不知不覺就進入了中國戲曲的世界，沒有隔閡，舞臺上大膽運用了蘇州園林的概念，搭造實景，不但有荷花、錦鯉，水塘內甚至還有兩隻怡然自得的鴨子。看這樣一齣大戲，得花上三個下午、三個晚上，馬拉松式的演出，考驗觀眾也考驗演員的體力。

然而，溫宇航一出場亮相的時候，我笑了。開心、佩服，之前的擔憂全部一掃而空。我知道，美國觀眾肯定會迷上眼前這個敦厚自然、劍眉星目、高挑儒雅的崑曲小生。溫宇航的嗓音寬厚，條件非常好，而他在整齣《牡丹亭》中，又是那樣恰如其分地扮演了青春少女的夢中情人。整齣戲，整個製作，大膽、新穎，特別是杜麗娘死後出殯的那場戲，畫面特別震撼——能夠在崑曲的抽象表演風格中，運用實景，用燈光做出不同的燈區，變換演員演出的空間，加上精緻改良、繡花精美的戲服，外國觀眾看得如癡如醉，這才知道，原來崑曲演的是這麼深刻的精神意涵，不只是講故事，也不只是看熱鬧的歌舞燈光秀，崑曲表達的是一種非常內化深入的情感，而這齣戲，不管是吸引入門觀眾的外在表現，還是激盪回響的哲學思考，都非常成功。更重要的是，我見證了一位崑曲新星的誕生。

維護傳統崑曲的同時，也要發想創意來面向新觀眾，這兩件最難的事情，溫宇航都做到了。從決定前往美國紐約到落腳臺灣，成為國光劇團的崑曲小生頭牌演員，我佩服他對崑曲藝術的堅持、勇敢和毅力。祝福他，也讓我們未來一起努力，維護崑曲藝術，勇敢追求心中的夢想！

目錄

推薦序

牡丹三夢才還魂──

溫宇航在當代崑劇史上的地位／王安祈　012

推薦序

追夢無悔《牡丹亭》／樊曼儂　022

上編

我的《牡丹亭》世界行

二十週年紀念　033

追尋崑曲之路

001　緣起　034

002　簽證　038

003　出發　040

015 春暖 069

014 常師 065

013 家書 063

012 偷懶 061

011 休閒 059

010 伙食 057

009 壓力 054

008 駐地 052

007 排練場 050

006 糗事 048

005 抉擇 045

004 初到 042

025 意外 089

024 小羅（二） 086

023 休整 084

022 圓滿 082

021 配角 081

020 首演（三） 079

019 首演（二） 077

018 首演（一） 075

第一次・第一場・第一輪

017 移師 073

016 致敬 071

巡迴歐陸

036 治安 111
035 餐食 109
034 小羅（二） 106
033 義大利 103
032 旅行 102
031 專書 101
030 旁通 100
029 治療 097
028 巴黎（二） 095
027 巴黎（一） 093
026 康城 091

轉身，再啟程

045 影像記憶 127
044 PERTH 125
043 澳大利亞 123

邁入新世紀

042 老同事 121
041 結緣 119
040 迷你《牡丹亭》 117
039 申請綠卡 116
038 紐約三大閒 114
037 返美簽 112

055 ── 回家那一刻　　　　145

遊子終於歸鄉

054　電影《牡丹亭》　　143
053　駕照　　　　　　　141
052　柏林見聞　　　　　139
051　柏林牆　　　　　　137
050　柏林　　　　　　　134
049　藝術　　　　　　　132
048　維也納　　　　　　131
047　零碎記憶　　　　　130
046　丹麥　　　　　　　128

067　只怕不再遇上　　　170
066　新加坡（四）　　　169
065　新加坡（三）　　　167
064　新加坡（二）　　　165
063　新加坡（一）　　　163
062　岳師（二）　　　　161
061　岳師（一）　　　　159
060　小住馬里蘭　　　　157
059　回望　　　　　　　154
058　消聲　　　　　　　151
057　SEP.11（二）　　　149
056　SEP.11（一）　　　147

071	070	069	068		下編
圓駕	明報週刊小文	南卡收官	趙氏孤兒	再敘《牡丹》前緣	世界行之後
1 8 0	1 7 8	1 7 5	1 7 3	1 8 3	

001		春與情
「塑造」出來的人物關係		
1 8 5		

010	009	008	007	006		傷與病
天下第一愛妻好男人	柳夢梅的自我醒覺	清苦日子裡的小情趣	憂傷與荒園遊	柳夢梅的病		
1 9 8	1 9 6	1 9 4	1 9 3	1 9 2		

005	004	003	002
一座園林兩樣詮釋	我與〈拾畫〉的情緣	既然叫春夢	誰是誰的夢中情人
1 9 1	1 9 0	1 8 8	1 8 7

戲裡戲外的體悟

011　柳夢梅其實是主戰派　　1 9 9

012　兩次搶饅頭　　2 0 0

013　書生的脾氣　　2 0 2

014　「完美」的柳杜和他們
　　　身邊看似「殘缺」的貴

　　　人相互映襯　　2 0 4

015　我喜歡苗舜賓　　2 0 6

016　我眼中的柳夢梅　　2 0 8

017　《尋找遊園驚夢》　　2 1 0

018　《移動的牡丹亭》　　2 1 2

上編

我的《牡丹亭》世界行二十週年記念

追尋崑曲之路

001——緣起

是記念，不是紀念。

二十年前，一九九九年一月二十二日，我離開家鄉北京，踏上赴美之路，追尋我的崑曲夢，帶著我的《牡丹亭》劇本，闖世界！

有多少個人生轉折是真正操之你手的？

有多少個人生機遇是可遇而不可求的？

機遇是給那些有準備的人的一點不差！

我也許是不幸的人，但我也確定自己是幸運的人！

上世紀九〇年代，大陸文化藝術界到處颳著「文化體制改革的春風」。改革手段快刀斬麻，不管你亂不亂。小到崑曲界，浙江崑劇團與浙江京劇院合併了，南京省崑轉企業單位了，當時我所任職的北方崑曲劇院也風雨飄搖，院團合併的小道消息甚囂塵上，人心浮動。聽說我們要跟北京京劇院合併，京劇院嫌我們是包袱，還不願意收我們，要我們合併過去，竟然只是個北京京劇院崑曲隊！幸好當年有北京文化界資深理論專家王蘊明院長壓著，上面不好動北崑。但，等王院長退休後，上面竟然派來一個曲藝口的相聲演員來北崑當院長，明擺著是來收攤的，新院長在辦公室打牌、滿臉貼著紙條的場景被我撞見不止一次。不管別人，我覺得北崑的氣數應該是到了，（當年北崑去東北大慶市巡迴演出，大慶市長親自招待，因為北崑的副院長，比大慶市長的處級行政級高三級，這樣的榮耀時光恐怕一去不復返了）我師爺白雲生先生掛上去的牌子，到我手裡要摘下來了，可我是北崑培養大的，我是崑曲接班人，淪落到此我覺得自己是千古罪人。不甘心背負這樣的罵名，準備拍屁股走人吧。

正好，有個朋友介紹我去美國密西根大學講座的由頭，申請了護照，靜候出發時間。發展什麼？後來，我想了各種可能性，比如：送外賣？美甲店？裝修工？賭場發牌？餐館侍應生？麵點師傅？按摩師？超市小弟？洗碗打雜？還有什麼，盡可能想像吧！哈，不過沒有那麼慘！唱戲的沒有傻子，戲都能唱，就沒有辦不到的事情。天下無難事，只要肯登攀。（不過當時就是這麼慘，想得開時認命，想不開時人生一落千丈，堂堂藝術家在餐館B1切菜，無窮無盡的菜，上班是星星☆下班還是星星☆眼淚合著汗水掉下來，這是一位當年中國京劇院的名鼓師講的親身經歷。）

命運卻是眷顧我的。入冬的一天，中國戲曲學院一位周姓老師打電話給我，說有位陳士爭導演想找我聊聊關於《牡丹亭》的事。我就如約在舊鼓樓大街上的一間飯店，見到了陳導演，問問過去的會戲，問問護照的狀況，問問赴美的意願！好像每一條都是完美契合的！就是這麼契合！於是導演給了我一本書，人民出版社出版的《牡丹亭》。

「拿回去看看吧，咱們就演這本書。」於是，我就把這活兒接下來，真的接下來了。要

是擱現在，一本書耶！我恐怕要打退堂鼓了，可當時我就二話不說，眼睛都沒眨一下地答應。這膽子，我自己都佩服自己。

從此以後單線聯繫，鴨子划水。即便知道還有同事一起入選，彼此之間心照不宣。

002

簽證

當時的頭腦之簡單衝動，今天想來真是到了「輕率」的地步，畢竟是出遠門呀！但我心裡只有《牡丹亭》，沒想過後果，也沒想過給自己留後路。不過，我的專業清醒地告訴我，從古至今的小生行演員這樣的機會不會常有，面對前無古人的機緣是求不可得，失不再來，必須牢牢把握，才對得起自己吃過的苦，受過的累。從這個角度理解看待《牡丹亭》之行，也應該算不枉費我一身的本領了！

依舊鴨子划水，運作簽證。（當年的美簽拒簽率很高，得到簽證的大概只有二十％）林肯藝術中心跟美國駐中國大使館應該是有溝通過的，林肯中心的人都要准簽。我和當時的小春香賈永紅在簽證前兩天，才開始彼此聊到一起同行的事情。哈哈，畢竟不能再「單線」下去了！約好一月十九日一早去簽證，我排到一〇一號碼牌，早上八點四十五分進簽證處。一月分的北京天寒地凍，天還黑著就在零下十幾度的室外排

隊，快凍成冰棍了。

（人家為了能簽上證，資料一大摞，極盡所能表白自己的赴美事由。眼見那些講的越多，反而會讓簽證官懷疑拿到拒簽章。況且簽證官採取個人心證，比方今天早上喝牛奶嗆到了，心情不好，可能今天一個都不給你過。）

我跟小春香手裡就是護照一本，前幾天從傳真機印出來的邀請函，還有證明我們是演員的劇照，如此而已。簽證官看到我們的材料，問來問去，漸生疑惑，把拒簽的粉色表格拖出來，拒簽大章準備落定。千鈞一髮之際，小春香急喊且慢（不用上韻），請簽證官去問問裡面的主管大人，×××細知詳情。簽證官用不可思議的眼神看著我們，進去三分鐘，出來換了准簽紙，蓋上大章的同時，恭喜我們旅途愉快！（哼！我竟然不知道小春香在負責內線溝通，畢竟小春香機靈，我傻不隆咚的，還是讓她單線吧。）

003　出發

當天拿到美簽，中午回到家，第一件事就是向母親大人報告我拿到簽證，三天之後就要啟程去美國了。老媽頓時愣在那裡，不敢置信。怎麼沒有一點動靜，說走就走呢？

是啊，就是三天後出發，這口風有多緊，符合我的性格。老媽看著簽證頁，怕我受騙，急忙打電話把午休的姐夫喚回家，確認簽證真偽。經過姐夫確認，媽媽才撥開心頭雲霧，以堅定的口吻對我說：「我支持你向外發展，走出這一步！」

就要離開北京、北崑之前，想到的就是應該先向恩師告別。於是來到馬老師家，馬老師留我吃飯，然後分別與老師、師母照了相留念。

出發的日子，送行的竟然是媽媽、姐姐、姐夫全家出動。在機場千叮嚀萬囑咐，依

依惜別。我要去的只不過是地球另一端的美國，搞得像是要去火星旅行一樣。原來在家人心目中美國是那麼遙遠，是否預感到此去必是經年難歸。

經過十幾個小時的飛行，我跟小春香兩人落地美國底特律國際機場，準備轉機。我這個連ＡＢＣ都念不全的人，簡直就是睜眼瞎，多虧了小春香在國中課本上學的那幾句英文，讓我們有驚無險地找到了登機門，轉機紐約。

004 ──初到

#一個陌生的世界
#一個全新的開始
#和同學相依為命

拉瓜迪亞機場是紐約三大機場之一，離市區很近。導演和林肯中心的工作人員來迎接我們。被接上車的那一刻，懸著的心終於放進肚子裡面了。（過不了兩天，我們身邊又多了一位同班同學，唱花臉的劉慶春，他早就離開北崑從商了，誰介紹的？我怎麼不知道他會來？喔！原來還是單線聯繫的緣故。）

我們被安頓在曼哈頓西七十二街靠近中央公園的一棟公寓式飯店住下，備有廚房可供做飯。（我們在這裡一直住到三月一日，大隊人馬拉出紐約集訓。）不一會兒就見到

了才在前一天到達紐約的女主角錢熠和笛師周鳴（他們曲折的赴美故事我就不重點描述了）。我跟周鳴住在同一個房間。外間擺著電視、錄影機和十幾捲大卡帶，（這大卡帶至今還在我櫃中珍藏）是九八版《牡丹亭》的錄影資料，供我們參考學習。

這邊離六十五街的林肯中心很近，走路即到。左拐幾步路就是中央公園入口，紀念約翰‧藍儂（John Lenon）的草莓園就在口上，藍儂故居原來與我們比鄰。林肯中心為了促進我們盡快適應生活展開工作，可謂安排周詳。從第三天開始專門請雙語老師為我們開設英語課程，有書本、有作業。老師問我演什麼角色，答曰：杜麗娘的夢中王子柳夢梅。於是老師送給我一個英文名 Roy。哈哈！我竟然也有英文名了，為此我還特意去中國城打造了一個鑰匙鏈送給自己。（這裡不得不提跟我們並肩作戰多年，結下深厚友情的臺灣《牡丹亭》三人幫中開朗、吃苦、智慧的 Joyce 蔡，她第二天就帶著自家烤製的藍莓蛋糕來跟我們打招呼，時常幫我們補習英語，帶我們去認識這個城市。反正有什麼不懂的，問她就好了，Joyce 就是我們的萬事通。）

同時，林肯中心在百老匯四十二街租下排練場給我們練功、吊嗓、研習唱腔。在飯店時就是各自背詞背曲，看錄影帶，生活簡單，緊湊、亢奮、新鮮。休息時間導演帶我們去看芭蕾、歌劇，參觀各大博物館。品嘗各國美食，用心領略著這個繽紛多元的世界，身邊迥異的人事物衝撞著眼球，撩撥著心靈！

從這時起，我做了美國林肯表演藝術中心一年的正式員工。

005

抉擇

這一回我本來想寫作「禁足」，直覺太過聳動，於是兩回合一，我有言來你是聽。

要說「禁足」，那可不是說我們到了紐約就被關起來訓練，慘變「背劇本的工具」這樣的狗血劇情。剛到紐約，林肯中心藝術節主席宴請我們，我們竟然跟主席說，會不會有人來紐約把我們抓回去？主席「微笑」著安慰我們說，你們放心，在美國你們是安全的，不會有任何人抓你們回去的。之所以有這樣的問題，是因為我們在紐約每天都會收到這樣或者那樣的「小道消息」，有些未經證實，就是前些日子討論最夯的所謂假新聞，有些是確定的情形，通過朋友轉述給我們。大家心裡可稱得上十五個吊桶七上八下。比如我的宿舍被北京國家安全局搜查，並貼了封條，這的確是事實。多年後是由我親自將封條撕下的。還比如劇院請我母親（都二十八歲了，還被請家長，真是不乖）做我的工作，叫我回國，結果被我媽反嗆：「我把兒子交給了組織，我兒不見了，我還要

跟你們要兒子呢！」這些驚擾到我的家人的做法，確使我終日焦慮。

回頭來再從我出發的前兩天說起。這天上海蔡老師給北京蔡老師打了個電話，提及錢熠、周鳴確定出境了，時間及出關城市都查明了。這消息無縫傳到北崑領導耳朵裡。我當然是裝傻充愣，全盤否定。明日能順利出發是最高原則。

第二天北崑 yang 副院長以「個人名義」神祕地探我的口風。

其實，單線聯繫的可能還有幾位，有個人護照的同仁團裡是掌握的。我出發的隔天全北崑有個人護照者必須上繳。彼時北京盛傳紐約正缺一名老旦演員，說來也巧，北崑笛師王大元、王小瑞夫婦正要到泰國春節旅行，結果被掃到颱風尾，好好的旅行計劃因為我們泡湯了。至今深感歉意！原因在於王小瑞老師是老旦演員。有夠扯！除了北崑，那段時間不敢說全國，至少北京的戲曲演員全面停止出國。

鑒於此，我又給自己做了一回主，做出辭職的決定，哈哈，不要小看我，我也是炒

過老闆的。就在這張桌子上，我寫下辭職申請報告。紙一攤開，想到十一歲就進來的北崑大院，想到期待我接北崑班的老師，想到吃過的苦，為之灑過熱血與汗水的練功房，椿椿件件像過電影一樣掠過心頭，那份難以割捨，眼淚像開了閘的洪水般傾瀉而下，不可收拾！

也有說不出的苦隱忍心頭。

有個畫面太深刻了，永生難忘！周鳴兄從我身邊路過，睹我淚如湧泉，滴於紙筆之間，低頭垂目，擦身而過。他能勸我什麼呢？只有理解萬歲。因為他自己可能

#劇院裡最乖的孩子溫宇航都跑了！
#竟然把最乖的孩子擠跑了。
#今天想來那是我的逆境菩薩。
#我竟然感恩他們！

006 — 糗事

人到一個新地方，人生地不熟，風俗習慣各異，就難免會有些糗事。

剛到紐約兩天，我們幾人第一次相約出去吃中飯。在路口斜對面有家中餐館，我們就走進去坐下點餐。嗯，味道不錯！吃飽，算帳，分攤。聽說美國要給小費，找回來的零錢權當小費，然後我們就回了，我們覺得我們挺大方的。第二天，我們再去這家館子，坐下，快十分鐘，竟然沒人理我們，拿我們當空氣。我們很不耐煩，呼叫侍應生。

此時才有一位看似老闆的人，慢條斯理地走過來，「禮貌」地為我們點餐，邊點餐邊聊天，打聽我們是什麼公幹。當我們問到為什麼侍應生不理我們的時候，這位才跟我們小聲講給小費的規矩，起碼是餐費的十五％。這才了解到人家是靠掙小費過生活的，我們昨天「打鐵了」。那老闆問東問西，其實是很警覺很敏感的（反應過度草木皆兵的概念），編了個理由來應付他，這頓飯吃得夠累。這算不算是下馬威呢？

三月一日，全員出發赴麻薩諸塞州的路上，大家下車進麥當勞用餐，點完餐後服務生在我的餐盤上「啪」地扣上一個空紙杯，就不理我了。那一刻我頓時戳在那兒傻了，問也不是不問也不是，不知怎生是好，為什麼不給我裝可樂呀！我覺得我的臉都憋紅了，旁邊的某人見狀還拿我尋開心，我就更不知所措了！在旁的本地老師拍拍我往旁邊一指，我恍然大悟，原來可樂是自助的要自己裝。唉！生手果然受欺負呀！像這種麥當勞自由取的方式在中國是難以想像的，沒兩天店就被喝垮了，見識到了！但我有自覺，可樂是人家的，肚子是自己的。喝壞了划不來。哈哈！

糗事沒有照片可配，來張地圖截圖好了。

007 ——

排練場

Jacob's Pillow Dance Festival 是美東非常著名的夏季舞蹈藝術節。位處麻薩諸塞州西部名叫 Lee 的小鎮上，聽說夏季時這邊非常熱鬧，可惜我們是冬天來的，冷冷清清，除了我們一隊人馬每日穿梭於山下小鎮山上排練場之外，就只有幾位偶見的行政人員了。

林肯中心《牡丹亭》就借這裡的大木屋排練場排練。

我想之所以拉到這麼遠的地方密閉排練，一來藝術節贊助場地，二來也避免不必要的紛擾。導演曾言只有《紐約時報》藝術版的這對記者夫婦知道我們的行蹤，其他媒體一概免與參訪。（《紐約時報》藝術版總編是前任林肯藝術節主席，在他任內促成足本《牡丹亭》的上馬。事實也是這樣，這對追蹤報導我們的記者夫婦也是在排練末期才應邀來探班一次。）

這是一座木製結構的排練場，坐落在山腰臺地上。室內的舞蹈地板上搭建有排練用主舞臺。大家每日七點起床，七點半出發，八點到場開始排練。說是八點開工，然開工第一件事不是壓腿喊嗓，而是要把躲在室內過冬的成千上萬的七星瓢蟲用吸塵器清理乾淨。所以每日殺生成了不得已而為之的事情。然後演員排練，樂隊練樂。中午十二點放飯，下午一點排練，晚上五點下山回駐地。吃完晚餐，大概七點左右在 Lobby 各別加工，每週六天，直至春暖花開時移師佛羅里達彩排。這裡即將成為鴻篇巨製足本崑劇《牡丹亭》的誕生地之一。

008 — 駐地

想到麻省，中國人一定會想到著名的麻省理工學院或者是波士頓大龍蝦！唉……我們來的地方跟這些一點也不沾邊。一座小鎮，一片凍湖，湖邊孤零零零一棟三層客棧，就是我們的棲身之所。這座 Inn 是家庭產業，老闆一家四口住在一樓及 B1。一樓有廚房，TV room 以及一間前廳。早上起床至出發的半個小時洗漱，早點自造。有的時候我們就跟老闆女兒一起牛奶泡脆片，或者不嫌麻煩就自己煎蛋夾貝果，總之車不等人。接下來基本上就是旅館、排練場兩點一線過生活。我的房間在三樓，一人間，還算舒適。只是進屋就看見床對面掛著一面鏡子，這是華人忌諱，馬上就找 Joyce 反應，要求老闆解決，老闆娘上來拆鏡子，一臉不悅，心想剛來就使喚我。哼！沒辦法，這不能妥協！當然之後我們相處融洽，想是品嘗到我包的餃子的時候，就印象改觀了吧。

隨著徵求演員逐步到位，小鎮旅店不夠住的，就住在山上排練場附近的地方，同住

還有三位劇組裡的彪形大漢，起碼晚上睡覺要不害怕。我連一次也沒探訪過，想來這邊應該得吃苦的。

009 — 壓力

三個月時間內要把連臺六本，每本不休息達三小時以上的劇本達到彩排水平，那壓力山大真不是蓋的。人在壓力下真的會得病，女主角錢熠工作壓力精神壓力合在一起，經常拖著病體、吃著藥盯在排練場上。笛師周鳴除了要全程滿宮滿調吹奏外，還要負責指揮訓練樂隊，吹到吐，也偶有發生。

即便不得病，單言在首演之日近逼的狀況下，要背這麼巨量的唱段臺詞，（至少錢熠不用背詞）還要把大多數重點場次的身段表演重新捏過。（演員就是有這點倔強，任何時候都要聲張自身表演的獨創性，思考的獨立性，這部作品從此姓溫。）在這種情況下，我們還把一些九八版中可惜刪掉的唱段再拾回來。尤其我想把湯（顯祖）版第二十六齣〈玩真〉立起來，以此別於臺本（馮夢龍改編本）〈叫畫〉。想說這樣讓足本更完整。那個年代我會戲不過就是〈遊園驚夢〉、〈拾畫叫畫〉以及當下根本頂不上用

場的改編本唱念。北京的《牡丹亭》顧問傅雪漪先生把曲譜都整理好，傳真到我手上，曲子也背會了，最後還是比較了整體布局跟第二十四齣〈拾畫〉挨得太近，排起來耗時費工耽誤進度，就此作罷，依然保持了以蘇州評彈的方式表現。

還有一位壓力巨大的就是聞復林先生。聞先生可是有上海崑一班的光環！與計鎮華老師是同窗。專工崑曲之末、擅演「老外」。（崑曲末行也分生、末、外等家門）。聞先生移民美國已經有年頭了，幾十年沒有接觸過像《牡丹亭》裡杜寶這麼操的人物了。初進劇組，明顯背唱念跟不上進度，真是急死了，導演有時候不耐煩就會給臉色，可是背誦這碼事不是急就能記得。我曾經親眼見到大晚上的，聞先生把所有唱腔譜子攤在床上，繞著床邊唱一篇挪一步，循環往復！

我們這個劇組因為前述的原因，除了我、錢熠、周鳴、聞復林先生、劉慶春、賈永紅、戴彤坤是專業崑曲出身以外，更多的是京劇、川劇、河北梆子演員，如果每位演員的唱腔都要我幫著拍曲的話，且全劇還有大量的全場曲需要我來領著教唱，那工作量真

是不能想像的大。

現在想想，都扛過來了。多麼年輕，年輕就是王道！

不過還要有……

＃奮鬥

＃目標

＃敬業

＃熱忱

＃責任

＃專業

010 — 伙食

雖然我是世界胃，但還是獨愛中餐。我想大多數華人皆然。很少有像導演所講的那樣，基本可以不思念中餐了。最初我們請了一位女性廚師，專門為我們做飯，但是她不太會做中餐，一日新鮮，兩日不錯，三日尚可，接下來就思念家鄉味了。每日飯食被嫌棄得要死，因此中式辣椒醬成為必備緊俏商品，再不好吃的飯也可以靠辣椒醬往下拽。

而且她的法國式美甲留得很長，大紅的指甲油，還有美國人普遍具有的舔手指頭的（壞）習慣，我們合理懷疑那指甲油多少會溶解在我們的餐食中，看在眼裡實在不舒服。最大的問題是她不允許我們搭把手，很執拗。所以時間不長就請回了。

緊接著請來的男性廚師熱情友好，聲明自己的女婿是華人，號稱會做中餐，也還行吧，只是有一次給我們做雞蛋炒飯可是跌破眼鏡。我們炒飯油放一兩勺，炒一家子的飯量。人家老人家以為炒三十人份就按比例放油，炒出來的飯泡在油裡，有點像臺灣的肉

圓一樣，從冷油裡撈出來吃。這還得了，馬上叫外賣披薩救急，我們意外獲得一頓天上掉下來的西式餡餅。

最讓人期待的就是每到週日放假，為自己做一頓可口的中餐吃食。週六叫人備貨，週日大家一起動手改善伙食！包餃子大家都會，齊上手就很簡單，也就成了受歡迎的保留節目。打鼓的唐老師笑稱沒有溫宇航，這餃子就不能開始包，聽起來像是褒揚，實際上是受累的命呀！

011 ── 休閒

＃不會休息就不會工作

真的，機器還有保養的時候呢，何況人乎！

在美國住過一段時間的人都有一個體會，好山好水好無聊！說實在的我們駐地附近沒什麼好去處。住了三個多月，週日除了在駐地改善伙食之外，集體出遊大概只有兩次，一次是帶我們去迷你高爾夫球場，再一次就是帶我們參觀美國建國初期新教徒的生活遺蹟。我的感受是有玩兒沒懂，有看沒懂。不過劇組就算是滿貼心的了，想方設法帶我們出去轉換腦筋。還好這個小鎮上有一個 outlet，我們經常光顧一下，小買怡情。也成為我們在麻省唯一可以出去花錢的地方。（美金在兜裡蹦啊！哈哈！）

日常嗎？晚上九點排完戲，自己安排時間，或自己繼續山後練鞭，或者可能看看電視。記得耗最晚的一次就是觀看奧斯卡金像獎頒獎典禮，十一點多還在熱鬧的時間少之又少。至於聊天嘛，話題無非就是聽「老美國」講發生在自己身上的那些辛酸勵志的故事，給我們這些隻身闖美國的菜鳥打打預防針；最有興致的話題則是賭場中每一種遊戲的玩法和訣竅，為今後積累作戰經驗，老把式就會津津樂道地傳授遊戲祕訣；偶爾也會圍著老師求講「含蓄的黃色笑話」，然後大家一樂！見好就收！不能再講了，再講就不含蓄了！哈哈，短暫的扎堆兒之後，回到各自房間，自己用功去了。

012
偷懶

排練廳裡有一個二樓夾層，一天的午後受好奇心的驅使，上樓看個究竟，原來這裡竟然擺著一張單人床墊。想說趁機躺平伸伸懶腰休息一下，不知不覺竟睡著了。（肯定會睡著的嘛，從小就養成午睡的習慣）朦朧間感覺旁邊有人，瞇眼一看我正被美法混血的行政助理 Claire 小姐偷拍中。唉……

中國人其實挺忌諱人家拍睡覺時的相片，不吉利。但也正因為此，留下了這唯一一次上閣樓的寫真記錄。

真是累到了一種程度！話說進入五月，我們的戲箱到了排練場，劇組分配人手清點服裝道具，短暫的停排讓人鬆弛，管他三七二十一趴下就睡，無論旁邊在做什麼，已然夢見周公了。真的不能偷懶，就這兩次，兩次都被有意或者無意間拍到，成為「歷史證供」。

想偷懶沒那麼容易！冬天的美東，時常漫天飛雪，只要一下雪就會大雪封山，我們就必須提前收工下山。所以每每看到快下雪了，我們就名正言順地「恐嚇」導演，力促盡快收工回駐地。導演賣我們面子，就坡下驢立馬答應。不要以為回了駐地就可以放羊，咱們大廳集合，坐著給筆記。看看屋外已經看不見景色，只有茫茫飛雪一片了。

走過必留下痕跡，人生不能偷懶呀！

013

家書

#恰似烽火連三月
#真個家書抵萬金

人在旅途，惦念著家裡。尤其是身有病痛之時，思鄉之情尤甚。

出於保密的要求，我們的對外聯繫還是會適可而止。打長途電話成本太高，寫信尤嫌龜速，傳真不失為最捷徑。我們全都把寫好的信件，由行政人員幫我們代發。即便是寫信，也是用紐約的林肯中心地址，或者用劇組裡同仁的紐約住址（說白了就是假地址了）。至於我的信件也都寄往姐姐家，不會寄給我媽，避免不必要的困擾，因為我媽媽曾經被麻煩過。

雖無肉麻的思親之詞，只是寥寥數語，匯報現在很好，很忙，很順利，匯報行程計劃，讓家裡人知道我的行蹤。這樣已經最大程度地能夠讓家裡放心，也足以療慰遊子的心。

很忙是真的，很好卻不一定是真的。記得有一次下午排練當中，突然一陣頭暈目眩，我一把抓住美人靠，才沒有摔下去。Claire 和 Joyce 兩個人立即開車帶我去醫院檢查，可能是睡眠不足引起的血壓升高而已吧。回程已經是晚餐過後的時間了，於是將車停在一個空曠的停車場，準備去麥當勞買餐果腹。我是一口也吃不下，於是兩位下車同往，留我車上靜候。此時此刻心緒翻轉，從留下的一條窗縫灌進冷風，吹在臉上，凍在心中。空曠，孤獨，寒冷，等待，病痛，無助，怎麼那麼湊巧，在這個時間點集於我一身之上，想家，想家，想家呀！令我終身難忘的感傷時刻！

＃雖無千丈線

＃萬里繫人心

014　常師

＃名師出高徒？可我想說的是：

＃明師出高徒！明白的師父出高徒。

常貴祥老師就是這麼一位明師。國光劇團中乃至臺灣京劇青年輩不乏受其言傳身教者，宇航也忝列其中，受益匪淺！今天我們要用「緬懷」的思緒追思這位帶給我們藝術成長與快樂人生的老師！

常老師是北京國家京劇院的演員兼編導。在《牡丹亭》劇組擔任副導演。從大陸延請來的資深人士不像我們小年輕人，一個人吃飽一家子不餓。或許有些顧慮，以期好來好回，因此在劇組我們都應老師請求以老師的母姓稱呼老師「桑老師」。桑老師是劇組組裡唯二的隱姓埋名創造歷史的藝術家之一。除了隱姓埋名夠低調以外，在其他場合也

是不會大鳴大放，始終和藹可親，平易近人，輔佐著每一位站在臺前的人。

副導演要負責所有群場的編排，除此之外，也會為文戲部分細緻入微地進行精加工。在公開的影像資料中有一段比較完整的〈驚夢〉【山桃紅】，老師在給我們摳戲時，每一個眼神遊走的角度，每一個氣口與身形的配合，每一個氣息的頓點，每一次拋水袖，拽水袖，揚水袖的節奏分寸都要求到極精緻到位。尤其在下半段「和你把領釦鬆衣帶寬」一句時，老師為我們所設計的腳下動態竟然可以把「蹦擦擦」的¾拍雙人步伐演化為一退一進再配合水袖一推一扯的對身動作，關鍵是嚴絲合縫卡進⁴⁄₄拍的唱腔中，毫無違和感！充分展現出麗娘與夢中情人夢梅歡愉的情境。老師的創作泉源絕不止於戲曲身段譜系，這組身段借鑒了舞蹈動作中的韻律感，大膽化用於戲曲表演，沒有觸類旁通的積累，應該是沒有辦法有這樣的呈現方式的。

在〈拾畫〉的排練中，老師看我拉過戲後給我一個建議，扇子打開後要充分表現至少一個句讀，再來合扇，同樣道理也用在合扇上。開與合都要在點上，這樣就不會像我

一開始那樣，扇子時時開開合合，沒有章法，動態凌亂，這件手邊道具的作用及美感就會大打折扣。真是一語中的，提點了我之前沒有注意到或者未曾思考過的細節，戳破了身段設計上的這層窗戶紙！一組動作好設計，一個理念難通達。這就是我小時候老師常跟我們講的：一通百通，不通黑咕隆咚！此是也！

「桑老師」不僅編導一級棒，更是藝德楷模，劇組裡有任何趕不過來的角色，不由分說就接下來，給我們跑龍套，堪稱年輕人的表率！跟老師在《牡丹亭》初見面，點點滴滴都是美好的回憶，感恩有您！有您真好！

在我所有的照片集中只找到這麼一張有老師的大合影。下頁前排左二就是敬愛的常老師！聽說您是在排練工作崗位上倒下去的，提起您我們還是會紅了眼眶！我們都想念您！

015
春暖

我們從皚皚白雪中走過，迎接我們的是春日旭陽。

自三月一日到達 Lee 小鎮，至五月二十七日返回紐約休整，終生難忘的八十八天！Lee 這個偏遠小鎮也許這輩子很難再有機緣重遊此地，但她卻真真孕育了一齣堪可描畫的鴻篇巨製，為人津津樂道。隨著時間的推移，大隊人馬終於在五月初才全員到齊，我的同學戴形坤成為最後一位從紐約趕來進入到劇組的成員。形坤與我們會合，這就是我說的——與同學相依為命的四人命運共同體終於到齊合體了。

眼看即將進入六月，湖開了，燕來了，冬衣脫掉了。經過近三個月每天十小時的魔鬼排練，終於把這個戲推進到總體合成的程度。我們每個人也像被扒了一層皮一樣，一

切煎熬是值得的，離見到成果呈現越來越近。雖說心裡有了這個底，但還是不能鬆懈，

一切都在堅持一下的努力之中！

即將告別 Jacob's Pillow 之際，舞蹈藝術節主席宴請了我們全體劇組。每個人臉上終

於露出久違的輕鬆笑臉！

016 — 致敬

向藝術大師致敬！

米凱亞‧巴瑞辛尼科夫（Mikhail Baryshnikov），蜚聲國際的芭蕾舞蹈家。一九四八年一月二十八日出生在前蘇聯加盟共和國拉脫維亞。

十二歲開始學習芭蕾舞，先後在拉脫維亞的家鄉里加和列寧格勒（今聖彼得堡）求學。一九六六年十九歲時成為基諾夫芭蕾舞團（現稱馬林斯基芭蕾舞團）臺柱，直到一九七四年為止。為了追尋藝術自由，巴瑞辛尼可夫在一九七四年趁著出國表演機會，逃往加拿大，尋求政府庇護，隨後加入美國國家芭蕾舞團（ABT）。他這傳奇的一生隨即被改編成電影《飛越蘇聯》，獲得奧斯卡提名的殊榮。之後，他充分發揮了他的藝術天賦，精湛的舞蹈技術、出色的身體力量、對人物的精彩詮釋、氣勢磅礡、優美大膽的

風格，在眾多現代經典芭蕾舞常備劇目中擔任主角。為他贏得了廣泛讚譽。

他的代表作：芭蕾舞劇《天鵝湖》、《吉色勒》、電影《轉捩點》、《戀舞》、《白夜》、《慾望城市》、《胡桃鉗》，常備劇目還包括《不解風情》等。

為何要提到這位芭蕾舞藝術大師呢？那肯定是有千絲萬縷的關聯！

017 — 移師

大隊人馬從冰封的北疆麻省移師到酷熱的南方佛羅里達州白橡樹莊園（White Oak）繼續排練。說是來到佛州，實際上只是進到佛州地界三公里的北部大城傑克遜維爾，在這裡完成計劃中著裝彩排的部分。之所以不遠萬里來這裡排練，是因為白橡樹藝術基金會有贊助我們《牡丹亭》的排練與演出。

這個八千公畝的莊園是美國紙業大亨的私人莊園，第二代主人（已故）是美國民主黨的競選贊助人，當我們到達的時候，時任美國總統的柯林頓正在此莊園度假，因此我們被迫在莊園外的旅館停留三天，又撈到三天的休假，不錯。

美國富豪的莊園是什麼模樣？真的見世面了！有廣大面積的水域，有超大的高爾夫球場，有錯落在叢林間的別墅群，有標準的保齡球館，有動物園，有電影院，有健身

房，有游泳池，超大自助餐廳。但對我們來說這都是輔助功能設施，最重要的是——這裡有一座超大排練場。

私人莊園裡為何會有排練場呢？只因第二代莊園主人與這位蘇聯芭蕾舞藝術大師米凱亞‧巴瑞辛尼科夫私交甚篤，專門為他組建白橡樹芭蕾舞團，並在莊園內修建了專屬於米凱亞‧巴瑞辛尼科夫芭蕾舞排練場。更甚的是莊園內特意營造出俄羅斯風情，所有的男女侍者竟然都選用俄羅斯血統人士承任。

我們的到來，是米凱亞‧巴瑞辛尼科夫先生之外的第一次對外開放使用這個場地，就給了《牡丹亭》團隊，真是何其有幸！藝術沒有國界，甚至於在這座排練場裡，藝術家也沒有國界，前人共來者，創造出動人心弦的藝術佳話！

在這裡兩週時間，《牡丹亭》響排一輪，著裝彩排一輪。累歸累，但是排練過後也過了兩週神仙般的日子，一輩子也難忘懷。

018──首演（一）

第一次・第一場・第一輪

在我寄往北京的家書裡是這樣描述首演的：「在經久不息長達二十分鐘的謝幕後，完成了《牡丹亭》首演第一輪第一場」。

我在一九九九年七月七日牡丹綻放的這天，你要問我那具體是什麼感受，好像「模糊」了。就是這麼模糊，就像騰雲駕霧一樣真的實現在眼前了。除了興奮還是興奮，無比的興奮！一切的付出都是為了今天的榮耀，一路走來真是不容易啊！

從佛羅里達返回紐約主戰場。在七月七日之前我們又再彩排了兩輪。最後一輪彩排開放了部分紐約僑界及本地藝術家買票觀摩。其實這比首演還難呀！來者不善，挑刺摘毛，評頭論足。觀摩彩排下來，罵得最凶的那些專家們也客氣許多。雖然林肯中心外公

車亭偶爾還是會張貼一些不同意見者的小字報，雖然我們還是要被安排走後門出入，避免突發的不友好，但是我們依然保持著昂揚的鬥志，使盡渾身解數，爭取完美的表現！

019 ——
首演（二）

《牡丹亭》是九九年林肯藝術節的開幕式節目。首演當天是傍晚六點三十分開戲，為什麼？不知道，只記得當晚在林肯中心圖書館外廣場的慶祝酒會非常盛大。世界十幾個國家的藝術節主席或代表專程來看《牡丹亭》，準備邀請巡演。最有意思的要算荷蘭國際藝術節代表了，從首演就來看戲，對我們的戲興趣甚濃、評價甚好，一直到歐洲幾個國家的巡演結束，每每出現在看戲的現場。

但終究沒有實現邀約的願望，成為歐洲巡演中的一點遺憾！問題倒不是出在我們這裡，而是荷蘭全境沒有一個足夠大的劇場能夠無差別呈現《牡丹亭》舞臺設計。我們的舞臺是臺上搭檯，主舞臺後方及兩側舞臺之間的夾道都是表演區域。且舞臺是用榫卯結構搭建，尺寸是固定的，不能忽大忽小。所以對舞臺的要求（尤其是寬度）很嚴格。

有件趣事，緊繃的演出過後，大家可是撒開了。酒會上國際各藝術節有頭有臉的人物雲集，大家除了推杯換盞之外，就是猛拍照猛合影。那個氣氛下誰不合個影留下美好瞬間呢！美國人有點納悶，這些中國藝術家怎麼那麼愛拍照啊？高興當然是真心的，還有另外一個「小」原因，大家都會考慮到日後要申請美國綠卡的問題，有與名人合影作為加持，附在申請履歷中那真的是大大的加分呀。（這點「外國人」是不懂其中就裡的！哈哈☺）當年還是膠卷的年代，那真是謀殺了太多的膠卷了。

第二天的《紐約時報》刊出了我們酒會的消息。（那份報紙及所有剪報應該還珍藏在美國好友的儲藏室裡，找功夫請她寄來臺灣再展示給大家）記得當時導演跟我說，能上這個專欄的藝術家，都不是普通人物！哦！原來我已經不是普通人物了！哈哈哈哈！

020 首演（三）

《牡丹亭》首演，美國主流媒體大轟炸。以《紐約時報》藝術版為首，以斗大的標題及彩照同文章連續報導這齣中國傳統戲劇。《華爾街時報》、《美國今日》、《洛杉磯時報》、《華盛頓郵報》等知名大報競相報導。華文報紙中除了《僑報》（中資）隻字未提以外，《世界日報》（臺資）、《明報》（港資）也是連續幾週從各個角度追蹤報導。（可真是花了我不少買報錢呀！）總之，這些報導不管其中有沒有任何藝術品評以外的話題或論點，在當時的時空背景下，不誇張，的確成一時之熱門話題！

在紐約，《紐約時報》的公信力是足夠的！很多觀眾是根據《紐約時報》的評論來選擇節目的。所以從百老匯到外百老匯再到外外百老匯，每日演出成百上千，記者只是報導那些能夠引起社會共鳴的作品已經跑斷腿了。如果你的演出只是一輪，根本沒有辦法得到記者的青睞，所以如此連篇累牘的報導，當然引起轟動，有些觀眾以好奇的心態

想看看這齣被官方扣以「封建、迷信、色情」的中國戲曲到底多麼的沒底線！這反而促進了《牡丹亭》的票房。

021

配角

紐約版《牡丹亭》劇組來自五湖四海的二十幾位演員，承包了劇中四百多個角色，從杜麗娘、柳夢梅到農夫、番兵、強盜等各色人物。如果在專業崑劇團，派人頭時肯定是頭牌小生只派柳夢梅一角，但是在我們這個劇組，就連我也要兼演其他角色。第二場〈尋夢〉，柳夢梅只在第十三齣〈決謁〉有出場，結果就在第十五齣〈虜諜〉中被派一個番將，馬上卸妝打水牌，然後再扮上來哭喪隊伍。我還算是兼職最少的，有的演員實在無法趕上回後臺換裝，將計就計把趕裝轉換成表演的一部分，在西方觀眾面前展示中國戲曲舞臺的多個側面，在上場口一側的八仙桌旁伴著曲牌音樂「從容示範」戲曲換裝，完畢，落定，轉身上場，又是另一個人物。劇組裡只有女主一角到底，其他演員無一例外都要趕扮其他角色，小四川羅文帥更是一人演了二十多個角色，也算是人盡其才了。我們這個劇組人人都是以一頂百的大英雄！

022 ── 圓滿

林肯藝術節為期三週，我們的《牡丹亭》也演了三輪（一輪六場，每場無中場休息達三小時以上），熱烘烘三週時間，創造了一段歷史，這是《牡丹亭》一五九八年誕生以來，四百年間有史可考的第一次足本演出記錄！足堪記入史冊！一齣戲使西方觀眾最直觀地對中國傳統文化藝術中的聲腔、表演、音樂、武術、服裝、化妝，甚至於民間習俗有了進一步的了解，同時美國人第一次見識到中國還有蘇州評彈這樣的藝術，使西方觀眾驚艷於中國戲曲曲藝的美妙。一齣戲要十八小時才能演完，考驗著這二十幾位演員的體力、耐力與功力！更考驗著觀眾的體力、認知力與接受力！一齣戲在國際藝術重鎮掀起波瀾，但再好的戲終將落幕！一九九九年七月二十五日，《牡丹亭》世界巡演第一站紐約圓滿達成！面對我們的是全新的生活和即將到來的歐洲巡演！

華盛頓冬青崑曲社張冬青社長來看戲，旁邊坐著一位美國觀眾，一來二去聊得投

機，後來竟然結成了美好姻緣！簡直牡丹亭現實版！這也算《牡丹亭》的圓滿功德一件吧！

023 ── 休整

一切歸於平靜！

《牡丹亭》劇組暫時解散。從國內來的老師一組回國去了，節目冊上埋名隱姓就是期望能夠水過無痕，順利回國，下次再順利出來；從紐約請來的「本地藝術家」，合約結束，各做各事，又要找工作繼續打工去了；而我們幾位從中國請來的風口浪尖上的人物，肯定是不能回去的，想必是回去容易再來難呀！所以就留在紐約原地休整。林肯中心給我們找了房子，仍然有基本的生活費用，有醫療保險。應該算是無後顧之憂的概念吧！

那三個多月，夢梅我和春香、海盜李全、花郎還有陳最良五人同住一套民宿。生活完全自主安排，我們結伴買菜，攤錢吃飯。尤其是結伴去英文雙語班報名學語言，結伴

出門上課，回來一起複習。只要有人養著，好像就很快樂的樣子。

初秋時節我和笛師周鳴受邀去馬里蘭大學做藝術講座，順道去華盛頓遊覽一番，尤其是去位於華盛頓的甘乃迪藝術中心參觀一番，好像是去場勘似的，因為甘乃迪藝術中心也是我們計劃中要去巡演的所在；我們也會結伴一起相約到上州大熊山爬山賞楓！更一起去了一趟康州賭場，（小賭也不知道有沒有怡到情！）哈哈！日子也還算是快樂逍遙吧！

當然戲也不能扔掉，要時時複習，這麼辛苦排出來的戲，要是忘了，再撿回來可真是費了牛勁了！這方面還是乖一點的好！

024 ── 小羅（一）

羅文帥，四川人，川劇演員。暱稱小羅。《牡丹亭》劇組裡的傳奇人物。

從頭說起，小羅千山萬水來北京辦簽證，拿著跟我幾乎差不多的資料進了大使館簽證處。小羅的身高比較有限，面對簽證處如同當鋪一樣高的櫃檯，只能露出一個腦瓜頂。

簽證官：你是做什麼的？

小羅：我是演員。

簽證官：去美國做什麼？

小羅：去演出。

簽證官：你一個月掙多少錢？

小羅：一個月二〇〇多。

當年在北京工作的我也就掙四六〇幾元，簽證官二話不說，直接拒簽。哈哈，簽證官心想，哪有掙二〇〇多塊錢的藝術家呀，肯定有移民傾向。就這麼簡單被拒了。委屈的小羅回到住處，跟聯繫人報告，聯繫人馬上再報告林肯中心，林肯中心馬上打電話到北京大使館，把簽證處「臭罵」了一頓。不多久小羅就接到了簽證處的電話，和聲悅色地邀請小羅再來一趟，專人接待，現場坐等簽證。

#林肯中心就是這麼厲害！（這句話還會重複很多次）

進了劇組，開朗活潑的小羅成了我們的開心果，但沒過多久就開心不起來了。川劇《頂燈》他是一把好手，可是翻長跟頭就非強項了。沒事在臺下假溜砸跺子，一個恍神，跟腱撕裂，傷了！劇組是一個蘿蔔盯幾個坑，他一個人要擔當十三個有名有姓的角色，這可急壞了導演！只好上醫院打上護具，架上雙拐，堅持在排練場上。畢竟是自己

惹的禍。（撕裂傷比斷裂傷痛苦，且難於治療，復原速度也慢。）直到三個月後的佛羅里達排練，小羅還得架著單拐，紐約的首演幾乎是半瘸著演下來的。這個倒楣蛋兒是劇組裡第一個用到醫療保險的人，在美國沒有醫療保險是不能想像的。還好有林肯中心給他撐著！

所以我常在團裡碎嘴，用人關鍵時刻，千萬別亂來，臺上不用的技巧先別在這個節骨眼上練，不怕一萬，就怕萬一呀！我是親眼見過的。

025 ─ 意外

說到意外千萬別緊張，現在已經痊癒了！

經年練功的身體，免不了有這樣那樣的傷痛。尤其是當年扎靠練蹺子倒叉虎，胸椎受過傷，每到換季或陰天就會隱痛。我常常會請「有力」的慶春師哥幫我做牽引。（對方雙手扣住我的下巴，梗住脖子往上舉，做牽引動作。）

#危險動作請勿模仿。

在紐約休整的這段日子裡，一閒下來反而老毛病找上來了，胸椎痛到日夜難眠。某天難受到焦躁不安，但只有小羅在家，便央求他幫我拔一下脖子。真是有病亂投醫呀，竟然沒考慮到小羅臂力不夠強，根本提不起我來，這下可好，小羅沒有扣住我的下巴，

仰著頭就往上提拉，瞬間覺得左枕骨一陣刺痛，應該是傷到神經了！這問題出在脖子，表徵卻影響到腰臀左腿，發作時一個綠燈過不了馬路，站在斑馬線中間痛到掉眼淚。真是老病未除又添新病。甚至在往後兩三年的世界巡演時，只要出現睡姿不良或者沒對付好，就會發作。

這事我從來沒有跟小羅提起過，這不是人家的錯，是我輕率大意了。我也從沒跟家裡人提起過，畢竟出門在外，報喜不報憂，免得家人擔心！

巡迴歐陸

026 — 康城

時間轉瞬就到了金秋十月，二十七日出發，赴歐洲為期五十三天的巡迴演出行程正式拉開。這次要去法國康城（Caen）、巴黎及義大利米蘭。

法國巴黎金秋藝術節是林肯中心版《牡丹亭》的四個共同製作方（還有美國洛杉磯國際藝術節、香港國際藝術節）之一。然法國一站，不是直衝巴黎，卻是先來到法國北方比鄰英吉利海峽（距離二戰著名戰役「諾曼地登陸」的諾曼地只有二十分鐘車程）一個叫 Caen 的小城，我們權且叫他康城。小城悠閒，簡單，乾淨，古樸。許多古蹟在二戰中損毀，如今依然保留著殘垣斷壁狀態。位於市中心的劇場，演出頻率不算太密，像《牡丹亭》這麼大的製作能夠造訪小城，不敢說絕無僅有，也算是少見的當地盛事了。

因此滿城皆是廣告旗，就連百貨公司櫥窗都設計成《牡丹亭》主題。尤其是城中一下子來了這麼多東方面孔，不由得引來許多好奇的目光。我們住在離劇場一百米遠的一間很

有「歷史感」的飯店裡，第一次見到那種鐵拉門的老爺電梯，咯咯吱吱搖搖晃晃，雖覺得有點危險，但還是充滿新奇。

排練之餘，我們隨便走走。教堂、城堡、古蹟、領略小城旖旎風光。當然，品嘗在地美食也是重要節目。聽說這邊海鮮很棒，尤其是生蠔很出名，我們就呼朋引伴調查研究一下生蠔是如何的美味。吃生蠔應該是平生首次，的確美味上佳，總體不反感但也不迷戀。但是法國侍應生那副裝聽不懂英語的德性真是不敢恭維，使品嘗人間美味之旅平添一抹不完美，大家面對法文天書菜單，只好亂點鴛鴦譜，上來什麼吃什麼，聽天由命！

來小城先排練一週（十月二十九日至十一月八日），以期恢復狀態。康城演出（九日至十三日）當然是成功的，但只有我們自己知道大家掉詞現象還蠻多的，畢竟擱下幾個月了。哼哼，我想藝術節早有預料，所以先來小城做暖身演出，巴黎演出才好進入最佳狀態！

027 巴黎（一）

進了巴黎，先不急著講戲。

巴黎印象，哇！巴黎好髒啊！原來巴黎清潔工工會正在罷工，沒有人收垃圾，到處都是廢棄物。還好沒過幾天罷工結束，巴黎恢復了國際大都市應有的容貌。

巴黎的初冬天氣看上去不是那麼友好，每當我們週間休息，天氣總是陰濕寒冷，到了週末要演出了，太陽公公就露出燦爛笑容，這不是跟我們作對嗎！《牡丹亭》的裝臺耗時一星期，因此我們每新到一地，都要休整一星期，這正是我們旅遊（花錢）的好時機。哈哈☺有時候我們問自己，我們是來演出的嗎？我們好像是來旅遊的，再壞的天氣也阻擋不了我們「增長見聞」的步伐。我經常手拿一張地圖，一張地鐵卡，就這樣滿城走透透。等熟門熟路了，會再帶不常出來玩的老師們三三兩兩再來一次，所以很多地

方我都造訪至少兩次。

當然購物也是重要一環節，金秋藝術節主席看出一浪高過一浪的購物苗頭，乾脆把該發的錢一次發下來。見到劇組成員大包小包往回拎，直言謝謝大家為法國稅收所做的突出貢獻！我也是當中的貢獻者，在巴黎添置了西服、襯衫、領帶、袖口鈕（皮帶、皮鞋及羊絨大衣是在米蘭買的。）等行頭，一解來美國時借導演西服出席場合的窘態。主席說的可不是損話，足見在九一一之前，全球經濟是不錯的，尤其在柯林頓總統主政時期，大家想花錢，敢消費。從我們身上可見一斑。

028 ― 巴黎（二）

巴黎演出是重要一站，在這裡將要做影音錄製。今天大家在市場上買到的《牡丹亭》二小時 DVD 節選就是在巴黎錄製的。那可真是足以令人自豪的氣派呀！為我們做錄製工作的英國電視公司開來三部錄播車，在劇場內搭起的固定機位分上中下層及左右側十二臺之多。還有一臺專門捕捉機動畫面的攝影機。十三臺機器的大陣仗拍攝我再也沒有見過了。單後臺的工作人員就有五十多人，比演員多出一倍，使得後臺有夠亂。那部機動攝影機在後臺隨時追蹤拍攝，除了上廁所以外，哈哈！無時無刻不緊逼盯人。

Grande Halle de la Villette 劇場跟我們普通認識中的形式大有不同（請看 DVD），雖然是固定的一二〇〇人大劇場，看上去倒像是臨時搭建的觀眾席，從上一貫往下如同階梯教室。座位很窄，很不舒服，當然法國人身材也很苗條了！今天講起來，這個劇場在七十年前是一個大型牲畜集貿市場。後來改建成劇場及博物館。演出的現場除了像今

天國光劇團演出現場一樣鳴謝客滿外，還超賣到走道都坐滿了觀眾，可謂紐約盛況再現法蘭西。

029

治療

大家看我的錄影一切好好的。其實我是吃著止痛藥盯在場上的。沒有藥根本沒法正常走路，更何況像〈幽媾〉裡那些連蹦帶跳的身段想都別想！還好有我們《牡丹亭》劇組裡法方行政兼翻譯費智先生帶我去看病。其實我在北京時就認識費智先生。源於費智先生曾經向北崑張毓文老師求教過崑曲的聲腔藝術，所以在北京就見過面。沒想到在巴黎費智先生竟然受聘為我們劇組服務，見面倍感親切，真是巧上加巧！費智先生幫我預約了按摩大夫，並帶我去看診。

在我們的印象中，正骨推拿是那種揉、搬、按、壓，咔嚓作響的那種，才叫「按摩」了。我見的這位大夫，問過病情緣由之後，請我平躺床上，雙腿微開，手從褔部伸到下腰部，用一個手指頂住腰椎某一節，就這麼耗著，幾分鐘都不動，然後輕輕向上，頂一頂，幾分鐘後為我做一些簡單不劇烈的伸展。然後再把兩手拇指壓在我的兩側枕

骨，其餘手指罩在我的頭部，不動，幾分鐘後稍微按幾下，就讓我穿好衣服，取藥走人了。

我心想這是什麼大夫呀！惜力，曠事，簡直騙錢！可我又不好意思說什麼，畢竟人家是為我好！

可是回去半天之後，病況明顯減輕，腰及腿也不那麼痛了。而且我深深知道這不是止痛藥的功效。而是按摩後的結果。這反而引起我的好奇心，想多了解一些有關的原理知識。並且在之後的回診時，特別記下大夫的觸點、手法、時程。原來這是一種流行於西方的物理按摩療法，吸取了東方的經絡原理，直接針對受損神經做放鬆，從而減輕疼痛，起到治療的效果。

經過幾次診療，我的病情大有好轉，可以正常工作。不用吃止痛藥也可以正常走路。

我本身稍微懂一些按摩，第一次接觸到這樣的新鮮事物，真是眼界大開，沒文化好

可怕，錯怪人還自大。這招學起來，以後再有要犯病的跡象，或者平日保健，我都會使

上這招，都很好用。所以我的頸部神經受損部位慢

慢悄悄自主修復，多年不犯了，說明已經恢復痊癒

了！

謝謝費智先生在巴黎照顧我，使我的身體得到

恢復！真是無限感恩！

'93 12 5

030──旁通

近一年來，我迷戀上坐在電影院裡觀賞英國國家劇院舞臺劇作品拍攝成的電影，可謂省時、省力、省錢，卻可以如臨現場般欣賞到許多精彩作品。今天想來，他們應該是有這個傳統，我們的《牡丹亭》就是這個模式，演出同時拍成電影，日後在電影院放映。所以英國電視公司的化妝師也盯在後臺，在我們傳統戲曲妝的基礎上，稍加著墨，就變得更加具備鏡頭感了。給我上妝的這位化妝師非常客氣，認真。其實我也從她那裡捋了不少葉子，今天我化傳統妝時，為了讓自己秒變小臉所打的腮部陰影，就是跟人家剽學的。這就是觸類旁通。看人家的，感受其中奧妙，也許哪一天就派上用場了。比如現在也不小鮮肉了，只好「老黃瓜刷綠漆──裝嫩」需要多來修飾，想起二十年前學到的化妝技巧，就用上了。這就是閒了學，忙了用。

031 — 專書

《牡丹亭》每走到一地，都有當地語言的字幕配合演出，看不懂中文文言的觀眾反而是通過外文了解劇情。在法國演出當下，除了法語字幕以外，第一本法語《牡丹亭》譯本正式發行面世。這勾起我收藏各版《牡丹亭》譯本、批註本、改編本及相關版本的興趣。也算是另類的興趣愛好吧。那時我常跟 Joyce 說，等有一天開《牡丹亭》特展的時候，這些都是收藏展品哩！

032 ——
旅行

別看拖著病腿，文化朝聖絕不缺席。我們的演出集中在週末，那麼週間一至四就是我們的自由活動時間，哪有待在旅館的可能，都是放足於巴黎各個角落！即便是一般觀光客不會造訪的弗洛伊德紀念館我都找去了，只因為在戲校畢業後就讀了弗洛伊德的《夢的解析》。二十年過去了，如同昨日一般清晰可憶。擇其一二與您分享。

033 義大利

歐洲巡演第二站義大利米蘭，只演一輪。這輪演出是《牡丹亭》劇組成立以來最艱難、最不平靜的一站，但是全劇組群策群力苦撐下來，仍然取得相當不俗的成績，不管怎樣，觀眾買單就是硬道理。

按照慣例，每到一地全員休整，等待為期一週的裝臺完成，再進入劇場走臺排練等待週末演出的到來。大多數的團員藉這個空檔去了威尼斯旅行，羨慕嫉妒恨呀！而我，真是黃鼠狼專咬病鴨子，剛到米蘭就得了重感冒，不得不留在米蘭休養生息，哪都不敢去。

我當然是最知道輕重緩急的了，說不去就是不去，乖乖養病，千萬不能耽誤演出。

這話可不是吹的，給你講一個夠跩的小插曲。在巴黎演出的第二輪，法國文化部長來看

第一場演出，後來才聯想在一起，他是來探路的，演到第三場〈幽媾〉時，法國總理由中國駐法國大使館文化參贊陪同親臨現場觀看演出。先不說中方外交官員陪同出席所影射的政治風向改變，單說我們演出謝幕之後許久，大家已經抓緊時間卸妝用餐，以備接下來晚上八點的第四場〈回生〉的開鑼。法國總理此時竟然無預警來到後臺「以私人身分看望大家」。大家蜂擁而上，握手拍照，與大人物留影。（還記得之前在紐約酒會時見，那時候的我，真是牛逼泡酒裡了，最（醉）牛逼！（話糙理不糙）為了演出品質是六親不認的。

打鼓老師沒去，過來悄聲問我你去了嗎？我也回得乾脆，「我管他什麼法國總理，我現在要躺平休息，養精蓄銳保證下一場的演出完成！」說不見就不見。

的情形嗎？哈哈☺）

因此在米蘭一站極其不利的情況下，我們仍然打了勝仗。那個謝幕歡呼一點不比紐約首場開幕遜色！謝幕時，全體觀眾伴著謝幕曲牌的節奏歡呼跺地板！我們一次又一次返臺謝幕，真的吃不消了，二十分鐘之後錢熠進了後臺累得差點哭出來，直接把鳳冠摘掉，堅決不再上臺了！其時，我還在感冒後期，演到此刻體力早已透支，加上紗帽勒得

很痛，早就受不了了，只是再踤也沒有女主踤呀！女主做主了，男主跟著就坡下驢，也不上去了。哈哈！我們不再返臺了，觀眾才慢慢轉身離場。那真是令人難忘的謝幕經歷呀！

034 — 小羅（二）

《牡丹亭》歐洲之行真可謂驚心動魄。法國第二輪演出時，有女團員因盲腸穿孔急診休養，整個劇組開啟循環替補模式，總算是有驚無險把戲完整演下來了。

到了義大利，咱們的小春香永紅同學也得了急性盲腸炎，要馬上開刀。女兵好替補，春香在《牡丹亭》裡有二十場戲，這可咋辦?!但總要人頂上去呀！這時導演的「關愛」眼神竟然落在了小羅身上！

至今我也不明白導演是怎麼思考這件事的。或許是因為小羅平時聰明靈動？臨場救火即便出些紕漏，一耍寶就遮過去了？還是認定小羅就是有這個本領可以扛得起如此的天降大任！

跟小羅講這件事的時候，小羅真的驚了！但救場這碼事是不好推掉的，只好硬著頭皮上。大家陪著小羅白天排晚上演的，晚上排明天下午演的。路子知道個大概，別撞車就好，表演敬請自由發揮，關鍵臺詞關鍵調度要記好，所有的唱腔由女聲歌隊在臺下伴唱，小羅只管對嘴型。那一個星期，小羅人是木訥的，眼神是呆滯的，完全沒了之前的笑口常開，我想小羅應該有體會到生不如死的感覺吧！

我們的心情跟著緊張，但緊張歸緊張，不厚道地講，我們又想看到小羅上臺後自由發揮笑話百出，樂得見證崑曲表演史上可遇不可求的獨一份丑角春香，樂得分享他「淚眼人的笑」。

第二十齣〈鬧殤〉，杜麗娘面對霏霏細雨，奄奄一息間問春香如今是什麼辰光了？春香應要抽泣著回曰：「八月半了」。我們的小羅回曰：「八個半月了」。我們在臺下狂笑到前仰後合，原來麗娘就快要卸貨了！

小羅立下《牡丹亭》巡演天字第一號功勞！得到導演盛情邀請去導演房間共進晚餐的「殊榮」。此時此刻，小羅的房間天花板崩塌，砸在小羅床上及行李箱上。小羅因此逃過一劫，因為他做了積德的事情，好人一生平安！

我們這位小羅在美國努力打工掙錢，沒幾年就在成都買了房，把老媽從剛通上電的偏鄉老家接到成都安家，孝子也！小羅住著美國 House，交過法國女友，吃著麻辣川菜，這就是小四川的傳奇！不過，小羅和我一起買的羊絨大衣，只試穿過一次，就忘在法國戴高樂國際機場的通關檢查傳送帶上，還是倒楣蛋一枚無疑！哈哈！

多年沒聯繫了，好想念我們的好朋友小羅！

035 餐食

義大利的中餐比法國的中餐好吃且精緻太多，義大利的披薩比美國的披薩好吃太多！這是我對義大利食物的粗淺評價。義大利的披薩種類繁多，也不油膩，不像美國披薩吃前還要用餐紙先把表面浮油吸掉才能入口。不過義大利中餐分量只有美國的三分之一強，實在餵不飽我的肚子。這點比起來，美國中餐雖然傻大黑粗，我還是接受度很高的。

米蘭的中餐館大多是中國溫州人開的，我們點餐次數多了，就和老闆混熟了。聽說我們是從美國來表演的，非常羨慕我們，老闆就當著我們往後廚傳話：「有兩個從紐約來的中國人，請先給他們配菜」！哈哈！從美國來的待遇果然不一樣！

那時候還沒有歐元，一〇〇美元兌換一八〇〇〇〇義大利里拉，不管買什麼都是成

千上萬的。這菜的價錢可是聽起來嚇死人，一道菜都在八千到一萬二里拉左右，即便買一片披薩，也要九千一萬的。更別說買皮鞋開口就是二十二萬五千，數學不好的人，似我，最好不要去義大利生活，恐怕要脫掉襪子才能算過帳來，太燒腦。

036

治安

米蘭的治安真是不咋的！我們劇組同仁幾個人出遊，竟遭強搶。

上世紀八〇年代末，東歐社會主義國家政治巨變，衍生出一系列社會經濟問題。幾年間有些國家的遊民進入西方大都會，他們三五成群聚集在米蘭某些公園，專門找外國遊客——尤其是落單的亞洲遊客下手。這些人散點站位，根本看不出聚集的樣子，當發現了目標，就聚攏來，直接上手掏包行搶，甚是囂張。我們幾位劇組同仁來到公園散步，就被盯上，還好大家一行三四人，被立即喝止！遊民搶犯收手散開，嚇得我們同仁小臉煞白！我聽說這事，就不敢獨自往公園深處走了。在城市裡看看教堂建築，進去聆聽唱詩班的悠揚聖歌，成為我在米蘭時獨自深度自由行的美好記憶！

037 返美簽

轉身‧再啟程

《牡丹亭》首次歐洲行在步步驚心中圓滿達陣！原來的計劃是留在法國深度旅行，然後在千禧年春節從巴黎直接簽證去澳大利亞演出。最後因為各種因素，改變計劃隨集體回美國，等待下一次的澳洲巡演。

自從以 B1 B2（商務考察）簽證來美後，直接由林肯中心負責在紐約換成 O1（傑出專業人士）簽證。但是依照美國法規，在美國國內更換簽證事由，出境後要回原駐國申辦同樣簽證方可再入境，這對我們來說幾乎是不可能的。我們一行人由 Claire 小姐帶領，來到美國駐法國大使館簽證處，護照收上去，我們在一邊坐等。由 Claire 小姐去辦理申請，簽證官就跟 Claire 小姐講了上面那些規定，但是 Claire 小姐可不吃這一套，直接大小聲，撂狠話交涉，意思就是今天你簽也得簽，不簽也得簽，林肯中心的員工必須

直接返回紐約才行。看看，搬出林肯中心這個招牌有多麼好用，連簽證官都拗不過就此服軟，三十分鐘後全部都以O1核可簽證。其實我覺得這就是美國人所講的「美國利益」吧，一切以是否符合國家利益為標準，那麼我們直接回紐約是符合美國利益的，回北京顯然有風險，不符合美國利益。所以這個時候規章就可以靈活掌握，這也是美國簽證官自由心證解釋法規的最好範例。

美國是個信用國家，一切都是以信用作為行為衡量標準，不只是貸款買房買車才查信用，就連我第一次辦銀行卡，由林肯中心工作人員帶著去，銀行職員一聽我是林肯中心的，連開卡首存都免了。因為林肯中心在一般人眼裡是一個有高度信譽的公共機構，所以林肯中心的工作人員蒙受其惠，一切為我們讓路。我們經常開玩笑說：「別聽他的，他淨胡說八道」。這在中國人耳邊只是一句玩笑話，但是對美國人來說，這句話很嚴重，說明這個人沒有信譽，不可信任，沒有信譽寸步難行！

038 ── 紐約三大閒

從高高的世界舞臺回到美國，一下子落到了B1。反正已經不是第一次落，所以也不差這一次，這就叫落差！（儘管心裡有微微的不平衡）哈哈！不過這真的是我平生第一次住地下室。還好地上窗夠大，陽光充足，包水包電包瓦斯，又是剛剛粉刷的房子，看起來很敞亮乾淨，還有房東很友好，不找我們麻煩。聽說過留學生來美後在街邊撿些舊家具，甚至床墊都撿。我們三人有共識，這是萬萬不能接受的。我先買了床架床墊，再買了寫字檯和床頭櫃。其他的是房東提供的。簡單，也可以過日子。好像記得每月六〇〇美元，我和劇組的謝東兄住一屋，師哥慶春住一屋。

我們三個人住一起，被劇組同仁送一雅號──「紐約三大閒」。別人回了紐約恨不得第二天就去打工掙錢了，我們三個人卻一起開始找班學英語。早上爬起來就出門去上英文課，中午回家吃飯，下午背誦默寫單詞，晚上去可能有的排練。我們三人步調除了

去上課是一致的以外，還有從不在家裡吃大肉，因為慶春師哥是回族人，這是最基本的默契與尊重。我會和師哥一起搭伙，但幾乎沒和謝東兄搭過伙，謝東兄對美食的欲望極低，雞蛋西紅柿滷麵可以一連吃十天不換樣，這樣我是會瘋掉的！這段時間經濟上進少出多，也因此物質欲望降到極低，但心裡卻是充實的！每天上課學語言，打定主意為將來奠定基礎。（其實在潛意識中這也是一種自我警惕，因為我們已知道有《牡丹亭》巡演託著我們，後來呢？）

039──申請綠卡

為了一齣戲而遠走他鄉。為了這齣戲走得更遠，要在他鄉停留更久。

暫時無法回北京，那就順水推舟，來申請綠卡，長期奮戰。我們《牡丹亭》劇組的同事只要一句請求幫助話出口，都得到了積極的正面回應！宇航一路上則有更多重要的貴人支持，取天時地利人和，一切都來得順利踏實。我的律師開玩笑說，你的推薦信可足以申請三張綠卡了。先後林肯中心藝術節、法國金秋藝術節、《紐約時報》藝術版主編、美國亞洲協會、馬里蘭大學藝術人文學院、陳士爭導演、崑曲藝術研習社等機構和師友伸手來寫推薦信。這些推薦信原件，好好留在我的身分類文件夾裡，記人家的好一輩子！

040

迷你《牡丹亭》

難道此生就真的為《牡丹亭》而來？分分鐘與《牡丹亭》有千絲萬縷的關聯。

從歐洲回到紐約，馬上受紐約的中國戲劇工作坊馮光宇老師盛情邀請，為他們指導排練「玩具劇場」《牡丹亭》。

在之後的演出宣傳報導中，開宗明義寫著：「崑曲《牡丹亭》去年在林肯中心成功演出後，柳夢梅與杜麗娘的淒美愛情故事在紐約表演藝術界持續發燒……」大家都會搭上這股熱潮，推出《牡丹亭》衍生新創作品。

「玩具劇場」是起源於歐洲貴族的玩偶形式。在歐洲也有大門不出二門不邁的貴族婦女，在家裡以紙板雕刻成人物形象，下墜鉛砣，旁有小孔，以長鐵絲勾入，前後左右

立臥推拉移動之，如同舞臺調度一般。

由我來負責指導劇中柳夢梅的崑曲部分，飾演柳夢梅的張先生是馬來西亞華人，中文不算流利，英國留學，正職在路透社駐紐約分社做新聞編輯，業餘愛好芭蕾舞，也是舞臺劇演員。對中國傳統文化向來比較沒有「感覺」。自從看了林肯中心足本《牡丹亭》之後，對中國傳統藝術一八○度大改觀，甚至欣然接受學習傳統藝術，之認真之刻苦，令馮光宇老師為之驚訝！

因為他有很好的藝術功底，學唱腔，模仿念白音調，身段訓練馬上上手。演出來有模有樣。

之後的幾年，隨著我的英語能力加強，我也演出了這齣由我指導的五十五分鐘迷你玩具劇場《牡丹亭》，並受邀把這齣戲帶到了在美國亞特蘭大舉辦的世界木偶年會上表演。

041

結緣

從歐洲返回紐約沒幾天就要過聖誕節，並且要迎接千禧年元旦的到來。

忽有一天華盛頓的張惠新老師給我打電話，說是從臺灣來的朱惠良老師在普林斯頓大學開會演講之餘，想與我和錢熠見一面。我們欣然答應並如約在曼哈頓的中國城見面。我們選了一間上海菜飯店坐下來邊吃邊聊，相談甚歡！席間朱老師約我們有機會來臺灣旅行甚或合作演出。有這麼好的機會當然滿口答應。臨別時朱老師還每人塞給我們一個一百美元的大紅包。

當年一面之緣，果真來日得續！當二〇〇四年《牡丹亭》世界巡演畫下句點時，二〇〇五年驚奇地接到朱惠良老師的邀請，邀請我赴臺參加蘭庭崑劇團的創團大戲《獅吼記》，演出獲得了圓滿成功！同時也和臺灣合作團隊裡的每一位工作夥伴結下了深厚的

友誼！

一個起心動念，成就了我和臺灣接下來的緣分，一直到二〇一〇年我正式加盟國光劇團，定居寶島！在我藝術人生道路上，許多的貴人扶助，相挺我繼續臺灣京崑之緣！

042
——
老同事

千禧年元旦剛過，就迎來老東家北崑來美國巡演。和朝夕相處的老師同學一年未見，滿心期待這次在異國再相聚。聽說這趟巡演本來是上崑的活兒，因為上崑「實在太忙了」，所以讓北崑撿了個漏。早早的，我跟小春香賈永紅就在曼哈頓的劇場外等候大家，看見大客車徐徐開近的那一刻，看見那些熟悉的面孔，大家在車上向我頻頻揮手，我的眼淚就在眼眶裡打轉了。車門一開我就奔上了車。奇怪啊！大家沒有一擁而上，我的雙臂展開時，最好的同學朋友們只是制式的回應，那氣氛反而讓我詫異！難道是人走茶涼，冷暖在心頭?!不會吧，我們是一起長大的髮小耶！

下車的時候，洪剛兄跟我咬了一句耳朵：「院長指示，在美國見到溫宇航，不許跟他說話」。我恍然大悟！

好吧！那我就擒賊先擒王，先去跟帶隊院長哈啦一下，反正伸手不打笑臉人，我跟你打招呼，你總不能見到我就扭過身去吧。跟領導搭上話了，大家看見領導定的規矩自己先破局了，哈哈，這才放下障礙盡情擁抱，歡暢攀談。

我覺得，下這樣的命令真是無聊透頂。我也覺得每一位上位者都應該思考同一個問題：我下臺，我是誰？我們至今還在懷念梅尚程荀馬譚裘張……，北崑有韓世昌，有白雲生，有侯少奎，有洪雪飛……！還有人在乎或者記得某一屆領導班子裡有一位副院長叫張春茂嗎？他退休的那一刻，就即時消失在我們的視野之外，在任的時候還是積德為妙！長存於世令人懷念、被人記住的還是那些有真本事，把美好帶給這個世界的人，還有萬古長青的友誼與人情！

043
邁入新世紀

澳大利亞

《牡丹亭》邁入了新的世紀。

澳洲巡演地點本來計劃是在雪梨的。只是二○○○年雪梨奧運在即，整個社會全力傾注，應該是顧不上我們了。所以我們的演出就被搬到了西澳的伯斯。這麼一搬就從太平洋沿岸搬到了印度洋沿岸。

伯斯，西澳第一大城市，有「世界最明亮的城市」之美譽。有那麼一屆伯斯市長，與載人太空船上的太空人約定，當太空船即將掠過伯斯上空的當下，令伯斯全城燈火通明，就在此時太空人把地球上最閃亮的城市拍照下來，哇！竟然是西澳的伯斯！哈哈☺從此得名！當然這是另類的城市行銷手法了。不過說老實話，伯斯的確是非常

美，有清新的空氣，有湛藍的天空，有寬廣的河流，有雪白的海灘，有古堡遺蹟，更有尊貴的黑天鵝！城市人口百萬而已，一派從容自在。

044
PERTH

為了不錯失崑曲大製作來澳洲演出的機會，已經移民澳大利亞十幾年、住在雪梨的許鳳山老師，專程從雪梨飛來伯斯看我們的演出。見到我們無比高興，請我們吃飯，和我們聚會。在伯斯，《牡丹亭》劇組舉辦了藝術講座，許老師也去參與，不過許老師回來跟我說，對導演席間的言論觀點有些不能表達贊同，因此反過來對我千叮嚀萬囑咐，藝術上生活上多多提點，簡直有說不完的話。

澳大利亞全國性媒體及伯斯地方媒體傾全力報導，本來只演一輪的計劃改為再加演一輪。這也是我們巡演中第一次受歡迎到加演的記錄。我想這也許是伯斯特有的另外一種行銷策略吧！不過，我們的演出經歷磨練鍛造，演員隊伍趨於穩定，藝術質量也得到提高，在世界巡演進入到第四站時已經是有口碑的了！

人在南半球，趕上人生第一個夏季的春節，這是離家第二個春節，除了有去動物園啦，海邊親水，國家公園逛逛，市區走走以外，過得沒啥意思。尤其在春節時演〈鬧殤〉真是不爽快，大春節的披麻戴孝哭喪棒，演哭喪隊伍燒紙人撒紙錢，感覺上有點晦氣。不過這就是工作，又能如何呢！伯斯的劇場離居民區很遠，可以吹著嗩吶出來劇場在戶外架起大鐵盆直接引火燒紙人，儀式感更顯強烈。不像在義大利，只能在劇場裡意思一下，還要勞動一批消防員在後臺隨時架著水槍嚴陣以待。

045 — 影像記憶

我作為一個愛好旅遊的人，不把所到城市走通透是有遺憾的。那時候還沒有數位相機，柯達富士是基本配備的年代，我就照了這麼多相片，其中過半數是空鏡，因為我常做獨行俠，沒人幫我拍照。在伯斯的照片還是算少的哩。

046 ── 丹麥

自從澳大利亞回到紐約之後，接下來的世界巡演就不再是林肯中心藝術節負責打理了。林肯中心為這齣戲成立了一間牡丹亭公司，專門營運《牡丹亭》接下來的推銷、聯絡、組織、成行。這間公司營運了五年之久，如果不是九一一恐怖攻擊的發生，這間公司可能會運轉更久時間，絕不止一九九九年至二〇〇四年這六年時間。

我們的第二輪歐洲巡演是丹麥第二大城市奧胡斯。還以為第二大城市有多大呢！原來是只有三十五萬人口的小城市。要知道北京首都鋼鐵公司（首鋼）就有十多萬職工。

別看城市小，竟然有這麼大的劇院（前面提過，荷蘭全國也找不到夠大的劇場來演《牡丹亭》）。這個城市顯得幽靜，悠閒。從首都哥本哈根轉機到奧胡斯所乘的竟然是七十二人座飛機，我們團隊幾乎快包機了。那顛簸真的嚇死人了。下榻的飯店就在劇場隔壁，方便。劇場外有一塊大屏幕，無限反覆播放演出廣告短片，我只是想拍一張照片

留念而已，怎麼也抓不住最理想的時間差，我們牡丹亭公司經理辦事路過和我打招呼，等辦完事回來又路過我還在抓時間差，就問我怎麼那麼喜歡看廣告呀！哈哈，好尷尬，我突然覺得我好笨呀！所以那張照片用了我半個小時才抓到，堅決的完美主義者！

丹麥女王有來國際藝術節剪綵，不過不是我們的戲，足見對藝術重視的程度。《牡丹亭》演出盛況自不必說，只是我們已經習以為常了。

047 ──零碎記憶

如今回想，丹麥沒給我留下什麼太多深刻印象。演出完第二天就返程回美，也沒看到美人魚。而且還損失了一把扇子，劇組同事在我房裡用我臺上用的扇子撐開窗戶透氣，結果一陣強風吹來，扇子折斷掉到樓下，可把我心疼壞了。要知道在紐約想買一把臺上適用的扇子有多難，在物資奇缺的年代，我姥姥常說一句話：「省著省著，窟窿等著」真是此時的寫照。

能讓我一直懷念的倒是丹麥麥當當的一款胡椒甜酸醬牛肉漢堡，我認為是我吃過所有麥當當產品中最好吃的一款，令人回味。遊走世界讓我也養成一個習慣，每到一地，都要吃當地的麥當當對比一下世界品牌的區域差異，就跟崑曲一樣，北崑、浙崑、湘崑、永崑、上崑、崑崑、蘇崑、南崑，傳到一地落地生根，就有了本地的風格。麥當當如是，相比下來最難吃的是日本麥當當，其次是美國，有人說麥當當的食品就是垃圾，只是我切入的觀點角度比較不一樣罷了，但哪裡的麥當當吃多了都會中廣月亮臉。

048──維也納

維也納之行對我來說就是朝聖之旅。那些三十歲之前的書面知識或影視鏡頭都活生生立體在眼前。藍色多瑙河、茜茜公主、金色大廳、約翰施特勞斯、莫扎特、貝多芬、巴赫……一切聞名遐邇的，原來就圍繞在你的身旁。奧地利果真是一個藝術的國度，維也納是一個藝術家的天堂。令人神往！

三闖歐洲的《牡丹亭》這一站有兩個國家，奧地利和德國。剛到奧地利的時候，劇場還處於工程的最後收尾階段，我們踩著還沒完工塵土揚煙的沙石路，進去劇場看臺。這個劇場是由當年皇家馬廄改造而成的，是個很有歷史的老房子，維也納藝術節為了引進《牡丹亭》，加緊改造，加緊趕工，到觀眾進場的最後一刻，才算路鋪平，擦抹淨，開門見客。

049　藝術

這些目前在我手頭的平面媒體報導，只是一小部分，更多的資料還躺在紐約朋友家的倉庫裡，有朝一日到我手上再來分享。哈哈☺有我人像的這張照片是維也納市政廳。我們的藝術節開幕招待會就在市政廳的中央庭院舉行，所有參加藝術節已經到達的藝術家基本都被邀請。整個中庭坐滿了人。主席臺上方一個超大螢幕播放著所有藝術節節目的片花，我們的《牡丹亭》也在其中。

其中有一個不知道從哪請的舞蹈節目，非裔舞者呈全裸狀態，快樂無比地瘋狂甩著他的「凶器」。這太震驚了，又要故作見多識廣態。我便轉頭問我身邊的女主演，我問：這是藝術嗎？女主演不知怎樣回答，尷尬間擠出一句：這⋯⋯這是藝術。我們會心一笑。

這當然是藝術，都進了藝術節了，還不是藝術？只是過去對藝術的理解認識似乎太局限了，藝術原來可以如此無遠弗屆，藝術可以如此多元表現，藝術可以如此概念獨特。國際藝術節遊歷多年，什麼樣的藝術形式都接觸過，你喜歡的或不喜歡的，看得懂的或看不懂的，讓你神往的或催你入眠的，什麼都可以成為藝術的元素，真是長見識了。

050 ── 柏林

柏林之行，依我個人觀察並認為其意義在於，評論《牡丹亭》的角度已經從著重描繪九八年至九九年所謂「牡丹亭事件」的背景來由，逐漸轉化為東西方文化藝術對比的學術層次，輿論對藝術表現上的共通與差異更有興趣。這是有意義的轉變，這也是想在所謂「牡丹亭事件」中不斷撈取藝術以外話語權的人的終結。畢竟我們是單純為了藝術而遠走他鄉的，我們沒有一個人是要被所謂「美帝國主義策反」的異議分子，渲染藝術以外的話題對我們是一種傷害，我覺得對我們是不公平的。我們不過只是小演員，我們無能為力，輿論風向的轉變對我們是好事情。

在我們演出期間，恰是華格納的《指環》正同時在柏林上演。維基百科是這樣介紹的：「這齣華格納的歌劇樂隊編制龐大，所選擇的歌手在音量音色和強度方面都有特別要求，同時還需要採用一些極端措施保證聆聽效果，故華格納的崇拜者，巴伐利亞國王

路德維希二世為他的《指環》能夠上演特別出資建造拜羅伊特節日劇院，一八七二年五月二十二日動土興建，歷時兩年多，於一八七五年竣工），其設計專為配合華格納的要求，它將樂池沉降得更深，最嘹亮的銅管樂器放在最深處，離指揮很遠，遠遠低於舞臺上的歌手。一八七六年八月，《指環》全劇於該劇院首演，分四天上演，共演兩次，每天下午四點開始一直持續到深夜。首演的指揮是漢斯‧里希特。當時，演出盛況空前，幾乎整個歐洲的音樂人士都齊聚這個美因河邊的小地方，甚至到了拜羅伊特發生食物短缺的程度。」

時間來到二〇〇一年，同樣東西方藝術大師的傳世作品，同樣的鴻篇巨製，同樣的時段在柏林舞臺上搬演，藝術成就相互映襯。自此展開了東西方文化比較的討論。

記得演出前記者會上，一群記者要單獨採訪我，把我擠到我化妝室的一角，要錄一段我的演唱，也許是化妝室空間太小，我想就打個引子好了，一張嘴那音量聲波與音色的「獨特」著實讓在場記者驚了一下！哈哈☺後面的報導可想而知了！同時媒體也在

推崇東方女演員在舞臺上獨唱四十分鐘以上的表演功力。（他們講的就是第十二齣〈尋夢〉了。）

051
柏林牆

讀萬卷書，行萬里路。

親眼見證戰後德意志民族被外力撕裂與自主統一的歷史進程及其歷史遺蹟，令人震撼。一堵圍牆不僅僅是隔開東西柏林行政區劃，而是在人的心中拉起思維的封鎖線。推倒圍牆，更重要的是推倒人心裡的藩籬，追求真正的身心自由與互為尊重的民主社會，其奮鬥精神與實踐過程，那小女孩爬上牆頭遞上的第一朵玫瑰花啟迪我的心靈！

如今的德國已經統一，政府開放人群在殘留的一段柏林牆以藝術的形式描繪過去，銘記歷史，教育後人點滴不忘。我把曾經是柏林牆的一角帶回家中，擺在書櫃，時刻提醒自己自由生命的可貴！

從中國出來，一腳踏上號稱世界上的民主老大美國，再遊走世界各國，如今落腳臺灣，戲裡演東坡，戲外有藍綠，不能倖免地都處於「黨爭的年代」。看多了，似乎可以分辨出什麼是虛偽的民主，什麼是民主的真諦，更好地認識國家與民族的未來，實踐的路很長，讓我們走下去。

052 ——

柏林見聞

柏林是從二戰殘垣斷壁中爬起來的新城市，今天看見的「古蹟」基本都是一九四五年後修復或者重建的。二十年前的東、西柏林的市容市貌還是看得出差距的。觀光景點帶著濃厚的（宗教、戰爭、革命、冷戰）時代記憶痕跡。沒關係，前人留下的都是客觀存在，這也是認識歷史的機會、審視自己的過程，所以這個國家的總統才有那驚天一跪的勇氣，德意志民族得以受到尊重、達成和解。（某些民族要好好學學呀！）在某某地方想通過去某某某化，來達成消滅某某印記，其實是徒勞一場，大陸改革開放初期，就有人建議鄧小平把天安門廣場毛主席紀念堂的六個題字摳掉，因為那是下臺的華國鋒前主席的題字，鄧小平給的回答：那是時代的印記，就讓他留在那裡吧。其實這是一種氣魄，一種自信，也是一種正確的歷史觀。

德國黑啤那麼有名，來德國怎能不喝啤酒呢！套句《望鄉》的臺詞，「到那裡暢飲

何妨消遣」。一般來講我們會買個半打回飯店喝，這天我們乾脆揪幾個同伴一起在酒吧暢飲，體會一下德國酒吧的氣氛。也可能是太臨近演出了，或者是喝得太嗨了，哇！上臺嗓子不給用了，聲帶完全繃不緊，逢高不起。真的嚇壞我了！從此我得到一個嚴肅教訓，演出前絕對不能喝啤酒，更不能喝冰鎮啤酒，延伸出來就是不能喝酒。這點真比不了汪世瑜老師，午餐一定要半斤黃酒下肚，睡上一覺，晚上才開聲。咱天生不是酒嗓，

還是喝茶好！

053

駕照

（抒），就來記錄一下謝東室友的好！謝謝我的室友謝東兄！

本來猶豫要不要寫這一段的，後來覺得這是我們紐約三大閒時期的記憶，值得一書

在美國沒駕照等於沒長腿，所以借來一本中文交通規則手冊狂背習題。並選在有中文試卷的曼哈頓中國城考場，考交規都是對錯選擇題，閉著眼都能過。先拿到臨時駕照，再去報駕訓班，買課程時數的，教練車是老師自己的吃飯傢伙，選在將來可能的路考考場附近街道，實地教學。開車可是攸關性命的事，本來就害怕，再加上只買了六小時的課程，還沒克服恐懼心理，時數就用完了。好吧，再加四小時，老師看我害怕，乾脆就來個震撼教育，把車引上法拉盛最繁華的緬街，我簡直全身僵硬，嚇個半死。等到考試那天可想而知，那評語 VERY POOR……在 NO 上打一個大大的勾。

室友謝東見況，在我們每天一起去上英文課的途中，特意讓我開車練習，一培養膽，二練技術。謝東可真是不客氣呀！就跟呲孩子似的，路上有坑沒躲要挨罵，見快轉紅燈有加油門要挨罵，反正一切問題都用罵的，學戲老師都沒罵過我，我學個車容易嗎？幾個月下來，我再去找教練買課程，老師當刮目相看，多虧謝東幾個月的嚴格要求，安排路考，一次通過！

我專門去臺北市警察局問過，紐約駕照可以在臺灣直接上路，連國際駕照都不用換。不過在臺北交通太方便，根本不用買車，駕照就好好躺在抽屜裡吧。

054
電影《牡丹亭》

二〇一一年夏天林肯中心藝術節節目冊裡再現《牡丹亭》，不過這屆不是舞臺加演，而是在林肯中心電影院裡播放《牡丹亭》的電影。我們作為受邀嘉賓全程觀賞這部自己主演的十九個小時、歷時六天才播放完的作品。兩年前的情景重現眼前，如今心潮澎湃，當年的艱辛、磨折、努力、燒腦，挺過來就是榮耀！

放映電影的同時，在電影院的前廳還舉辦了《牡丹亭》攝影展。還好有觀眾邀我們合影，為我們記錄下這一瞬間，背景就是當時的展覽。

我們的小春香此時已經和摯友何恕先生結為連理，身懷六甲，挺著即將臨盆的大肚子來參加影展。也許是十九小時電影坐太久了，電影播映完的第二天，小北鼻就迫不及待地來到這個世界。成為我們劇組第一個牡丹寶寶！我就是想當然的溫舅舅！除她們家

人外，第一個見到小北鼻的就是我溫舅舅！

聽說這部電影還在巴黎羅浮宮放映過，後來在網上新聞得到了證實！

遊子終於歸鄉

055──回家那一刻

轉眼間離家兩年半的光景了。本以為走上回家的路還很遙遠，然而一切都如有神助般向心所願，等待永久居留權（綠卡）期間，順利拿到申請的回美紙，我可以在拿到綠卡之前回家了！歸心似箭！二〇〇一年九月十日我終於回到闊別兩年多的家，見到朝思暮想的家人！

進門那一刻，全家都高興壞了，只是姥姥身體健康狀況很不樂觀，腦梗塞影響到語言和吞嚥功能，這真的令我傷心！姥姥更瘦了。還好還認得我，見到我回來激動得拉著我的手一刻也不肯放，比手劃腳啊啊啊，就是不知道說的什麼，我真是既激動又傷心難過！我想姥姥肯定想問我怎麼兩年沒看見人影呢？去哪了？做什麼去了？身體好不好呀？如今只有啊啊啊了！即便是答非所問，我還是努力大聲回答著，試圖讓姥姥知道我

出門去做什麼了。其實這不重要，回來了，見到了，在一起了最重要。

我摸摸姥姥腳上的硬繭（北京人俗稱腳墊子），竟然變軟消失了！記得我在北京時，都是我定時為姥姥剪腳墊子，不剪就痛得走不了路。姥姥只讓我剪，因為我手法夠細，從不會見血。（姐姐去剪時有剪出血來過，所以剪腳墊子這事專門是我的工作）。

我臨出發赴美之前特意去給姥姥再把腳墊子剪乾淨，姐姐說，你走後姥姥腳底板的腳墊子竟然奇蹟般消失了，至今再也沒長過。那應該是姥姥不想讓我在外惦記著的緣故吧？

056

SEP.11（一）

倒時差真是一件痛苦的事，無法自拔式的昏沉！

一大早就有電話，竟然是紐約師姐戴彤坤打來的，劈頭就說讓我快看電視，紐約出大事了！我轉到鳳凰衛視一看，哇！哇！哇！飛機撞進世貿中心大樓的鏡頭周而復始地重播著，我一下子就清醒了！原以為是意外，後來第二架飛機也撞向大樓，就知道這是恐怖攻擊了！

這應該是美國建國二〇〇多年來，第一次本土受到襲擊，平民死傷慘重！美國人的恐懼感是可想而知的，無比強大的美利堅，理所當然的幸福生活原來是那麼脆弱，真正玻璃心碎了一地。美國政府隨即宣布封鎖領空，禁止一切飛機起降。幸好我買的前一天機票返家，否則回家之路就變得遙遙無期了。那家裡人還不得急壞了！

大不幸中的萬幸，我們的朋友劉大鼓師在紐約做導遊，當天早上正要帶團去參觀世貿一○七層的瞭望臺，有一個隊員嚷著要上廁所，所以巴士就等了一下下，就這一下下救了全車人的性命，車還沒開到目的地，就看到遠處煙塵四起，人群逃竄，感覺不妙，調頭扯乎！逃過一劫。

我身邊老師的女兒在世貿中心上班，原本前一天要送達的訂購家具要推遲一天送貨，她只好請假在家接貨。也因此逃過一劫！

人生果真無常，福禍自是相因，參透這點，內心自得安然！

057

SEP.11（二）

二〇一一年初夏北崑藝術團隨北京旅遊局再次來美國推廣城市觀光，紐約一站我陪大家到處走走。有些人想去洛克斐勒中心看小金人，我說小金人有什麼好看的，我帶你們去世貿中心觀景臺。（這個地方我是有感情的，初到紐約就來世貿一〇三層餐廳用餐過。）還好這次大家有上去觀景臺參觀，幾個月之後它就那麼倒塌了！

美國九一一恐怖攻擊使得社會步調方寸大亂。針對賓拉登展開「一個人」的戰爭。全世界也似乎被美國道德綁架，爭相選邊站，但選邊站可不只是說說而已，是要出錢出力一起投入這場反恐戰爭的。國家軍費暴增，顯然衝擊到其他預算，文化藝術預算首當其衝！美國一夕之間變「窮」了！

「牡丹亭有限公司」是恐怖攻擊的間接受害者。我們的世界巡演前景原本是非常看

好的，已經在洽談的還有國內首都華盛頓、西部洛杉磯、歐洲瑞典、英國、亞洲日本、新加坡等藝術節。但受到恐怖攻擊的影響，國內邀演因資金缺口問題全部取消，歐洲巡演也大幅縮水，英國、瑞典、日本等國也沒有實現。

一個小插曲，其實「牡丹亭有限公司」差一步就談成了《牡丹亭》北京巡演，導演曾經拿著北京國家大劇院的節目印刷品給我們看。只是我們每到一地裝臺時間一定需要一週時間，應該是在裝臺時間上喬不攏，互相不能妥協，因此作罷，實是可惜！

058

消聲

在寫這篇的時候，真的想不出應該如何以簡短文字做文章提綱。推敲來回最後想到這兩個字。

我回來北京最高興的除了家人，應該就算是看我長大、懂我為什麼出走的張毓文老師了。那個時期，北京有一個被張毓文老師親手栽培起來讓全崑曲界皆認可的「日崑」。張老師長期在中央戲劇學院留學生部代課，傳授中國傳統崑曲藝術，其中有日本留學生發起創立日本崑曲之友社，幾年間串聯北京各大院校日本留學生學習崑曲表演，興盛時達二、三十人。我就是張老師欽點御用小生，別人，水潑不進。在一九九四年還以「日崑」之名參加全國崑曲青年演員調演的祝賀演出，從此聲名更噪！

二〇〇一年五月十八日是崑曲翻身得解放的日子，聯合國教科文組織認定崑曲為首

批「人類口頭及非物質文化代表作」第一名。職業崑曲界好像很冷，好像還沒醒過悶兒來。可民間崑曲已經敲鑼打鼓了，「日崑」就準備復排全本《雷峰塔》以為慶祝。我的返京真是恰如其分呀！馬上被徵召開排，我整理劇本曲譜，在張老師指導下花了兩個多月時間排到可以響排的水平了。

演出前，張老師忽然接到劇院一紙令下，溫宇航不允許在北京登臺演出！大家心知肚明，不用問為什麼，問了也沒用。只是臨近演出時程，不能耽誤演出呀！我就馬上找到師哥邵崢救場，在排練廳一對一把全劇唱給崢崢聽，路數走給崢崢看，我「知難而退」。

二〇〇一年北崑又換院長了，因為在院長辦公室打牌、臉上貼滿紙條的那個前任院長，騎腳踏車在路上犯心臟病倒臥馬路牙子，去見馬克思了！

換上來這位官稱「大少」的劉院長，並不認識我。當二〇〇二年我再次回京的時

候，張毓文老師就是不甘心，牽著我的手敲響北崑院長辦公室的門，見面三分情，他又與我往日無冤近日無仇，聽到我的名字，新院長身段放軟，默認我可以陪日本曲友演出。但還是交代張老師，針對我本人不可以宣傳，不可以登報廣告，就是悄悄演就是了。所以我這齣《雷峰塔》在張毓文老師的強勢推動下，得以來年在北京上演！

059

回望

今天回頭看，說句實在話，北崑對於我出走的處理算是留有餘地，定調比較客氣。最多就是滯美未歸，自動脫黨，自動離職。並未先給處分然後開除。一切都過去了，如今良好的互動已經成為我與老東家的新關係！

回國排練畢竟是要露面的，露面就會被關注，被關注就要算後帳的，因此我得到了這張騰房通知書，限五天搬完，那位行政處的處員傳話，五天不搬完，按破爛處置，當年見面客氣的同事如今圓乎臉一抹撒變長乎臉向我傳旨，人情世故你我他，見多了就不奇怪了。

自從國家取消分配住房制度後，劇院再也不會有國家指標的資源可供分配。對於職工的用房需求只能壓縮辦公用房或遣散舊有集體宿舍，把省出來的房源以租借的名義解

決急需結婚的職工用房。北崑也只有我、魏春榮、王振義三個青年臺柱子沒結婚就供房。北崑大院南平房這間幾坪大的房子，是我二十五歲時用臺上努力掙來的。如今要交出去了！不過聽說是騰出來解決邵崢的家遠問題，我也就欣然配合，這間房落到邵崢手裡心裡是甘願的！所以我親手撕下了貼了近三年的封條，走進去這間已經被國家安全局搜查過的房間，能送的送，能搬的搬，能扔的扔。就此跟北崑「再無瓜葛」！其實早就沒有瓜葛了，我一走，所有北崑的文字稿及影音檔裡溫宇航三個字就隱形了，好像北崑從來沒有這樣一個人、從來沒排過任何一齣戲一樣。

所以我心裡永遠感恩國光劇團藉著崑曲《梁祝》北京巡迴演出的契機，讓我堂堂正正走上北京舞臺，打進國家殿堂，媒體的採訪也見於報端，成功策劃在北京國家大劇院以鳴謝客滿的成績，完成了我衣錦還鄉的願望！可謂揚眉吐氣！

一貫的看法：我雖然離開了北崑，但我從沒有離開崑曲界；為崑曲事業奮鬥不一定只能在崑團，舞臺很大，只要你有本事，在哪裡都可以發光發熱；如今的國光崑曲作品

放之四海，當屬上乘之作，敢與崑團誓比高！

正是：天下無難事，只怕有心人！

060 — 小住馬里蘭

旅居美國的十年光景基本居住在紐約，只有二〇〇二年上半短暫的半年時間，在馬里蘭州的張惠新老師家裡度過。這皆因九一一之故，二〇〇二年整年《牡丹亭》巡演歇工。於是受王希一、張惠新夫婦的盛情邀請，「小住」半年。兩位老師移民美國落腳馬里蘭州很長時間了，夫妻二人都是從臺大時期就迷戀崑曲、程度很高的資深曲友，在馬里蘭州成立了崑曲藝術研習社，成為當地活躍的藝術社團。老師家居住在馬里蘭州波多馬克的安靜社區裡，可說是好宅好院好花好靜！但對我來說也好不方便，沒有車哪都別想去，等於自我軟禁般，像我這樣的城市之狼，有時候陪老師去趟超市購物，竟然美得屁顛屁顛的，好像出來放風似的，再不出來看看人群，就快要發瘋了，可謂是一段難熬的經歷。

老師白天去上班，我就在家或抄寫曲譜（在北京時答應為張毓文老師整理劇本曲

譜，以為將來出版馬祥麟先生曲譜集做準備，前後手抄了三十多齣折子及本戲），或練功喊嗓（在室內泳池旁足喊，誰也聽不見）。家裡有一位老人家，我就捎帶腳做中晚餐，等到老師下班回家晚飯後，開始最重要的事情——排戲。

我們的目標就是要把小全本《牡丹亭》攢出來、演出來。這應該是每一位崑曲閨門旦的藝術目標吧！對惠新老師來說這是一次大挑戰，挑戰小全本。於是我們就每日排練兩個小時，從討論劇本結構情節取捨開始，直到身段編排，一個眼神一個身段精雕細琢，直用了五個月慢工，終於在二○○二年五月十八日崑曲世界遺產日一週年之際推出公演。為一個小全本《牡丹亭》花了五個月加工時間，比我排演足本時程還要長，可謂用了心胸，下足了功夫了。

061

岳師（一）

岳美緹老師在我心目中是一座豐碑！只是自一九八二年踏進科班，到二〇〇二年這二十年間，竟無緣得老師一字教導。然，接下來的日子，得幸運之神眷顧，我可以面對面親聆老師的教導，得其真傳！

〇二年初夏，岳老師應張惠新老師邀請，來華府共演《玉簪記》，就住在惠新老師家中。惠新老師照常上班早出晚歸，每日早膳已畢，岳老師沏上一杯茶，相約來到大客廳，接下來就是一對一教學時間。在科裡跟沈世華老師學過〈琴挑〉，〈問病〉、〈偷詩〉、〈秋江〉依然空白。老師就從〈問病〉給我說起，把整個《玉簪記》給我補全。

岳老師先從聊戲開始，師承、整編、基調、表現……然後一字一句細緻入微地給我說腔，一個眼神一個動作地給我說身段，用我們的行話那叫實受！這樣單獨授課的機會應該是老天給我的禮物，學得扎實，學得深刻，尤其在這近一個月學習過程中，岳老師所

總結的表演方法、藝術思想讓我眼界大開，可以舉一反三一本萬利受用無窮。我是手裡忙著做筆記，怕記不全，乾脆用小錄音機把老師的所有講課都錄下來。成為寶貴的原始藝術檔案。等到晚上岳老師要跟惠新老師對戲的時候，岳老師就讓我來「替排」，一則磨戲，二來給我多多實踐的機會。不出幾個月，我和錢熠就得到機會在二○○二年十月五日，在 Freer Gallery of Art 演出了〈琴挑〉、〈問病〉、〈偷詩〉。今天，無論是給學生說腔，或者是排身段，必按照老師的教導不折不扣地講給大家，聽我講出來的，就是岳老師當年的口吻，當年的要求，奉為圭臬！

062──岳師（二）

那段追隨岳老師的日子，是最幸福最踏實的生命時光！老師的和藹可親，老師的教導點撥，並在接下來的幾年，每每親炙教誨，都是無窮的收穫。話說教完了〈問病〉、〈偷詩〉，忘記是什麼話茬兒，說到了〈拆書〉。我說老師我會唱，去年國慶回北京的時候，馬玉森老師專門給我說了〈拆書〉的唱念，有點顯擺的口吻。老師很好奇，隨口說了一句這戲你也會?!是啊，這戲實在太冷門，我入行這麼多年從沒見過這戲現於舞臺。難怪老師驚訝，這戲在我這個輩分的師兄弟裡，應該還沒有傳下來過。岳老師說，那你給我唱一遍吧，我就放膽給老師唱了一遍。因此接下來岳老師又重新下掛把〈拆書〉的一字一腔給我仔細說了一遍，我是不是抄上了！超級幸運！與其這樣，再過時日我就向老師提起：我特別喜歡您的〈受吐〉。老師一想，哎呀，手頭沒有劇本呀，好吧，今晚我請惠新老師給臺灣的學生打個電話，讓他傳真過來。沒想到第二天一早我就拿到了從臺灣傳真過來的〈受吐〉劇本。老師又把〈受吐〉的唱念給我說了。哈

哈☺第一次跟岳老師上課，老師竟然給我說了五齣戲。你看你看，是不是我到美國來學戲來了！之後幾年，每當遇到老師，老師都會給我說戲。〈亭會〉（在紐約安娜老師家）；〈藏舟〉（在紐約安娜老師家）；〈跪池〉（在紐約尹繼芳老師家）；〈湖樓〉（二○○六年上海全國崑曲小生培訓班）。這些戲無一例外在臺灣舞臺上展演過，或把這些戲傳下去，作為老師的傳人，要讓老師的藝術永遠留在舞臺上，並綻放耀眼的藝術光芒！

我是如此幸運得遇岳老師！永遠熱愛岳老師！

063 — 新加坡（一）

真的就像錢熠接受新加坡平面媒體採訪時講的那樣，《牡丹亭》回亞洲演出實在太重要了。這次不去歐洲、美洲，而是來到以華人社會為主體的亞洲國家新加坡，具有相當重要的象徵意義。經過一年的世界巡演空窗期，恐怕都歇涼了，所以在出發前先在曼哈頓中心區的四十二街租下大排練場集中排練十天。我一月十六日才從北京回紐約，十八日就投入排練，直至二十九日登機啟程。

我們的新加坡之行就是為了農曆新年而去的，《牡丹亭》是新加坡濱海藝術中心主辦的首屆華藝節開幕節目，是這屆藝術節的「主餐」。華藝節是與華人農曆新年同步舉行的節慶藝術節，也是濱海藝術中心致力推廣新加坡多元文化的四項常年節慶藝術節之一。可想而知受人矚目！宣傳鋪天蓋地，甚是熱鬧！只是又要在大春節舉哭喪棒了，雖已不是第一次，但還是怪怪的。可能是華人社會過節的緣故，上座率只八成左右，反而

不如歐美（我說的是沒有像歐美那樣爆棚了）。

年三十到達，初一到初五緊鑼密鼓走臺排練，密集接受採訪，正月初六才首場開演。一輪演完，表定應該還有一輪，對外廣告宣傳說，因大受歡迎真情加演！哈哈，老梗再玩一次！

064 ——新加坡（二）

走世界就是會遇到許多人生第一次，這也是旅行中的迷人之處。自從中國人有錢之後，新馬泰旅遊品牌已經紅了很多年，咱壓根兒是那沒錢的，所以進入到新世紀才第一次因公來到新加坡。

那個時候還沒有金莎，也沒有賭城，更沒有環球影城。吸引我的是聖淘沙的陽光沙灘棕櫚樹，沒有擦防曬乳的經驗呀！人生第一次領教到曬傷的滋味，紅腫脫皮刺痛，演出穿上水衣子摩擦汗漬時的感覺真是刻骨銘心！

同事們買來一種叫榴槤的水果，凍在冰箱裡然後閉起門來吃，我就好奇心大發了，也來嘗了一口這聞起來臭吃起來「香」的東西。本人表示有條件接受，比北京的豆汁強多了。這是我平生第一次吃榴槤。

咱沒去過印度，卻來到新加坡小印度，參觀廟宇，第一次見識到印度人多神崇拜的宗教觀念！嗯，這個就待以後研究吧！最主要的是印度咖哩令我難以忘懷，還有海南雞飯、海鮮叻沙什麼的，通通都是我的菜，第一次吃就愛你一萬年！

第一次聽大名鼎鼎的李雲迪鋼琴獨奏音樂會，鬼使神差般去排隊討簽名，見識到大角兒給觀眾簽名時那種不耐煩的踐樣子（當然是累了，尤其是手酸了），教會我今後的簽名會不僅是簽上大名，還要送上微笑！

065── 新加坡（三）

話說新加坡演出時，劇場裡有一位特殊的觀眾——美國駐新加坡大使。邁進劇場觀賞《牡丹亭》，一入成粉！不僅在臺下大聲鼓掌，更是時不時往後臺鑽。當他得知我們這團從美國來的團隊裡竟然還有要辦簽證返美的團員的時候，好像一下子找到了在後臺出沒的存在價值，主動說你們誰要辦簽證，明天把護照拿到後臺來，我明天再來後臺收護照，給你們辦好再送到後臺來。請問你們見過這樣的服務嗎？堂堂美國駐外特命全權大使親自下後臺收護照，給我們辦簽證，然後再送回後臺來。這待遇恐怕是普天下找不到第二個，蠍子屎，毒（獨）一份，只有林肯中心《牡丹亭》劇組有這個隆遇！我是沒享受到這麼高規格的待遇，那時我已經拿到綠卡，不需要辦返美簽證了。我說林肯中心有多牛，真不是蓋的。我們劇組曾經用過幾位合法身分過期，逾期居留「黑」在美國的中國藝術家，按照法律應該是逮到隨即遣返，五年不得入境。但是以林肯中心的信譽擔保及社會聲望，林肯中心要用的人，移民局也能讓他們的身分洗白，轉為合法身分。林

肯中心一齣《牡丹亭》，真的救了不少人！

兩輪中間休息日，忽有一天導演要召集我們幾人開會，還以為是導演給筆記，原來是二〇〇三年林肯藝術節要推出陳士爭導演的新作《趙氏孤兒》，我們受聘出演。這真是天上掉下來的好消息呀！

066 — 新加坡（四）

二〇〇三年初的幾個月，全世界都好像驚弓之鳥般，令人恐慌的 SARS 病毒從廣東竄起，蔓延世界許多國家。凡是從疫區國家到美國本土，均如臨大敵般實施自我隔離七天的措施。好在新加坡演出的這段日子，新加坡還算風平浪靜，演出完剛回到美國的第二天，就看到報章報導新加坡出現移入性病例，上疫區榜了！這下可好，從新加坡來的任何人都要先隔離再說，我們還算幸運有提早那麼一點點回家，否則也要被隔離觀察了。幸運與否轉瞬間，帶著演出的疲乏回程美國，經過近二十小時的顛簸，當進入美國時卻說紐約暴雪，飛機無法起降，把我們拉到南方的休士頓落地，第二天等候補，怎麼這麼殘念！第一次來休士頓是這樣境遇，麻醉自己一下吧，這應該是離偶像火箭隊籃球巨星姚明最近的時刻了！

067 ─ 只怕不再遇上

《牡丹亭》亞洲新加坡一站，除了收穫舞臺掌聲與旅行見聞外，還有一個收穫就是在林肯中心的新戲《趙氏孤兒》一劇裡獲得角色。甫從新加坡回紐約不久，從三月下旬就開始排練。

四月一日，如常，一早坐著七號地鐵去曼哈頓排練。如常，在車上打開報紙，眼前新聞讓我驚悚得目瞪口呆！不敢相信自己的眼睛！「張國榮自殺」──這是愚人節的噱頭？玩這麼大？在《世界日報》頭版刊登愚人節目？腦袋空白了，不論怎樣，我的眼淚就在大庭廣眾前潰堤而下了。我的偶像，我心中的神！這怎麼可以是真的?!

憶昔當年，我也是個十足的追星族。從每個月只有七十多元的薪水裡，拿出十分之一的預算購買巨星們的出版品。尤其哥哥的歌曲錄音帶一樣也沒有落下過，（雖然不是

這個世界是沒有後悔藥可買的！與哥哥失之交臂，應該是令我扼腕一生的事情。記得有那麼一天，我下班準備回家，北京京劇院溫如華老師騎著自行車風是風火是火來北崑找我，說有部電影裡有一段戲中戲，要我扮個小春香。我想我是唱小生的，扮女生演男旦不好，說什麼也沒答應。溫老師悻悻然回了。後來才知道，那是電影《霸王別姬》裡的一段戲中戲，還記得嗎？哥哥被迫去給日本人唱堂會的那段戲，演的是崑曲〈遊園〉，那個年代舞臺上都是乾旦，電影裡一定要找一個男生來扮，所以溫老師就推薦了我去給哥哥扮小春香的。當年我好傻喲，不知在堅持什麼，怎麼會傻到回絕人家這種地步！每每提起，永遠是長歎三聲……

今生與哥哥註定是永遠不再遇上！

（每首都會唱，但一定都會跟著哼下來）都有收藏。（我從不買譚詠麟的歌帶，那不是哥哥的歌迷該要做的事。哈，主要是我不需要譚詠麟的氣聲發音，我需要的是哥哥的胸腔共鳴。）

那天，可想而知，排練場上氣壓很低，大家都無心排練，即便是導演氣急敗壞地怒吼，也無法讓我們從悲痛中抽離出來。我們的心裡只有哥哥！

068 趙氏孤兒

剛從《牡丹亭》唯美的愛情故事中走出來，立刻化身紀君祥《趙氏孤兒》中的忠臣、義士、節婦、孝子，忠貞悲憤之氣，貫徹全篇。杜麗娘飾演趙武；柳夢梅飾演趙朔；杜母飾演韓厥；陳最良飾演程嬰；胡判官飾演公主；癩頭黿飾演公孫杵臼……陳士爭導演，周鳴作曲。

傳統舞臺上同個故事，崑有《八義圖》，京有《搜孤救孤》。這齣新排舞臺劇一大亮點竟也是兩個版本、兩組演員、兩套設計同步排練，同步演出，以中文版與英文版做區分。一個耳熟能詳的故事，在敘事邏輯上已不大能做新的調整。但在表達人物「義像」上各自版本都有各自的創意和發揮。義像，我發明的文字組合，為每一位忠義之士立碑畫像！

英文版下舞臺是一個方形淺池，注滿血紅色液體，劇中人物均穿著象徵魄般白色服裝，當每一位忠列就義之時，都以自己的方式通過方池，白色的衣服頓時沾滿「鮮血」，強大的視覺衝擊令人震撼！當然中國人最會演中國戲，源於對歷史的了解及融於血液中的文化認同。中文版以表演取勝，有我們的四功五法。每一位義士就義，身後化作舞臺上的風車矗立於舞臺上方。像不死的豐碑，伴隨氣息流動而旋轉著，活生生在每一位觀眾心坎之上！孤兒劍刺屠岸賈大報仇，舞臺上已立滿了風車，是心靈的撞擊也是靈魂的慰籍！

《趙氏孤兒》是我第三次登上林肯中心藝術節的節目冊。一個從事中國傳統戲曲的演員人生有這三次，應該沒什麼不知足的了！至於這齣戲當初想要世界巡演的美好願景嗎……哈哈，就不好說了。

069

明報週刊小文

翻開我的《牡丹亭》剪報收藏，這篇小文映入眼簾。

在《牡丹亭》紐約面世之後的很長一段時間，這位筆名「杜杜」的專欄作家一直在撰寫「牡丹」話題。

這篇小文直接以我的名字為標題。記錄了他觀察到的生活點滴，他的觀察，我的點滴。你看看人真的不能做壞事，總有一雙眼睛背後盯著你，而且還把你做過什麼寫進文章裡。還好這寫的是去書店……哈哈。

自從《牡丹亭》演過後，很有興致有意無意地收藏關於《牡丹亭》相關主題的周邊。在紐約曼哈頓中國城書店裡，見到這套《牡丹亭》主題郵票及首日封，當機立斷納

入收藏。如今也跟著我來到臺灣。總之我的最愛就是永遠不離開我的身邊就是了。那次逛書店我還買了粵劇《牡丹亭》的卡帶回來聽，這個杜杜就沒觀察到了！

至於說這場講座嘛，我始終猶疑徘徊要不要記錄這段，既然寫到這裡，那就順水推舟記錄一下吧。

當年上崑（未出閣）版《牡丹亭》的誕生，將近三年的籌備及排練傾注了蔡老師的滿腔熱血。一九九八年的《牡丹亭》事件後，籌劃近三年的大戲破局使整個上崑情緒低落，聽旁人講蔡老師曾經把自己關在閣樓大哭了一場。作為團長可謂傷心指數破表。我和錢熠、周鳴等在一九九九年令《牡丹亭》紐約敗部復活，在面對蔡老師參訪紐約的時刻，身為蔡老師學生的我該以什麼樣的姿態面對老師，還真是難到我了。我本來想不去的，躲過這尷尬的一刻。可是怎麼想還是應該去看望老師，錯過了這次面對老師的機會，恐怕以後再見面就不對味了。

那天我特意早去一點，乖乖地付費以一個聽眾的身分去聽老師的講座（而不是以《牡丹亭》名小生或老師的學生身分理直氣壯闖進去）。蔡老師進入會場時，我迎上去跟老師打招呼。（我並沒做錯什麼呀，但是那一刻還是要心臟很大顆。）蔡老師與我面對面的一剎那，愣了五秒鐘，此刻好像有千言萬語在心頭，唯是一字吐不出，蔡老師向我伸出溫暖的手……！我慶幸我有去見蔡老師，該化解的終是要面對，我們師生之間心有靈犀，盡在不言中！

070 ——南卡收官

從一九九九年到二〇〇四年，從美國紐約起步，至美國南卡收官。歷時六年有始有終，美麗牡丹開遍世界！

離得遠的光景反而記得清楚，南卡倒是模糊許多，試圖將支離破碎的記憶串聯起來。也許是因為在美國國內沒有太多的新奇感？也許是記憶不那麼美好？或許大家知道這是最後一站，心有點散了？

為什麼會在南卡收官呢？也許很多朋友很好奇，林肯中心藝術節主席在接任前就是南卡藝術節主席，接任後仍然兼任南卡藝術節主席，所以南卡也是林肯主席的地盤，我們就順理成章地來南卡演出了！

暴熱的美國南方六月天，外面驕陽似火，室內冷氣給足給好！涼快是涼快，嗓子不適應了。除了排練辛苦，還碰到令人哭笑不得的插曲。（我們住在南卡大學的學生宿舍，條件一般般，這就算了，同樓還住著從俄羅斯請來的藝術團。他們個別團員不守規矩，在室內吸煙，觸發噴水裝置，警鈴大作。全樓人等多次在熟睡當中被叫起疏散到大街上，嚴重影響休息及體力恢復。）到了演出第二輪的〈如杭〉時，我和錢熠排排坐，臺上轉頭交流幅度大了一點的瞬間，感覺嗓子軟骨轉軸一般卡住了。哇！嗓子不聽話，完全唱不出來了！下了戲，會按摩的鼓師張立平兄馬上給我按摩，脖子肩頸放鬆推拿。多虧了張立平兄的即時相助，才化解危機！千辛萬苦把南卡的演出撐到順利完成！

九十九拜都沒出問題，最後一哆嗦差點出差錯。

牡丹亭有限公司從林肯藝術中心藝術節手中接棒，完成了她的歷史使命，把一部史詩級鴻篇巨製推介給全世界。這個文化工程在眾多戲曲藝術家的傾注心力下，讓中國傳統文化藝術傳播全球，尤其推動了西方世界對古老東方藝術的了解，其意義我想是深遠的！

071

圓駕

今天是二〇一九年七月七日。

我來唱響我無悔的青春！

二十年前的今天，紐約版足本《牡丹亭》在林肯藝術節開幕式上公開亮相！閃耀登場！其後六年時間裡巡迴演出於美洲、歐洲、澳洲、亞洲諸國藝術重鎮。

#屬於我的掌聲必將屬於我！

我把我的火熱青春、藝術才華、創作熱情、人生勇氣，因緣際會都交給了《牡丹亭》！當然也有恰如其分的幸運，那是給像我這樣做好準備的人專門留下的。試想哪個

學習這門專業的崑曲小生不想書寫成就這篇藝術功課？最後只有我做到了。命運之神眷顧我，我也要不漏氣，夠爭氣！

其實我也很佩服我自己不往後看勇往直前的衝勁，我為我自己選擇的重大人生走向至今都是正確的路數！難道這就是屬豬的巨蟹座的命運？哈哈，哪跟哪呀！

如今，舞臺不同了，我還能依然保持著昂揚的鬥志，在國光劇團的紅地毯上以堅守傳統與活力創新的信念，繼續塑造著不同的角色，參悟著不同人物的各色人生！

如今的舞臺上，崑劇《牡丹亭》以各式各樣裁剪方式，呈現在舞臺上，琳瑯滿目不暇給。但足本《牡丹亭》唯我獨樹一幟，前無古人，後尚未看見來者。

說了太多好聽的自賣自誇？這不是我的性格，哈哈☺我做的這點小事就用現場目擊見證人紀慧玲老師在一九九九年第八十三期《表演藝術》雜誌上刊登的評論文章之命

題，作為我整個《牡丹亭》世界行二十週年記念系列文章的結語吧！

＃留下一個版本但憑人說！

二〇一九年七月七日

下編

世界行之後
再敘《牡丹》前緣

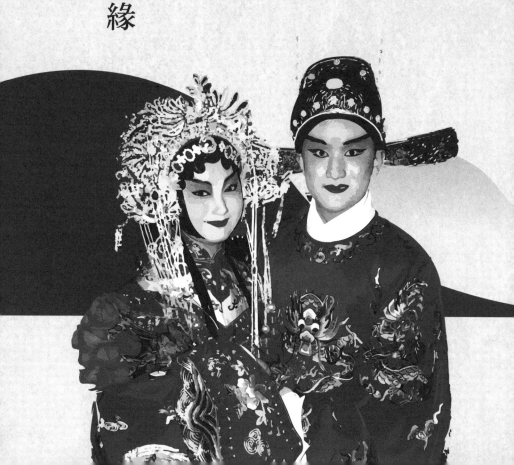

《牡丹亭》作品中春、情、夢、花四個字出現頻率頗高，尤春字最甚。不止柳、

杜，很多人物以春的口吻表述情腸，真是無限春光在《牡丹》。您若需表春之句，便可

借鑑一二。

春卿、春光、春來、春如許、春疇、春風、陽春、春色、春鞭、春遊、春香、春傷、春

去、春愁、春姐、宜春髻子、春如線、春歸、宜春面、青春、春情、春工、遊春、因

春、傷春、春潤、春心、春三、護春臺、春多、線兒春、春暮天、春山、春前病、春自

在、春點額、春醉態、春困怠、青春賣、春無賴、春雲、春蕉、春煙、春殿、春容、春

寒、春抄截、春在小梅株、春生、春酒、春頭、春園……

001 ──

「塑造」出來的人物關係

春與情

錢熠跟我們講了個故事，士爭導演在闡述第三齣〈訓女〉，杜寶與杜母之間的出場人物關係時，有一句有趣但經典的說明：「杜寶與杜母很久沒有性生活了。」哈哈！乍聽口吻稍嫌乖張，想來卻也大膽生動，我覺得很點題。

許多人物形象是我們猜想出來的。找到一個想像的支撐點，因循延伸鋪排。杜寶自述年過五旬，心繫江湖廊廟；見到夫人出堂，提起麗娘婚事閒話家常，有點冷淡又不算太冷淡，可以聊天卻也沒有很熱絡，夫妻間距一切都在行禮如儀間，就是這麼股子勁，這分寸你拿捏得如何呢？！正所謂少年夫妻老來伴，這倒讓我想起〈寫狀〉中那對新婚燕爾的小夫妻，趙寵差畢回衙，幾日不見嬌妻，回家來見到桂枝，那種用眼神噓寒問暖，關心丈夫累瘦沒？下鄉勸農多日的趙寵，曬黑充滿著愛的粉紅泡泡。桂枝也一樣，見到下鄉勸農多日的趙寵，關心丈夫累瘦沒？曬黑沒？不也是一樣目不轉睛，上下打量，直到入座。沒有語言，單靠眼神就勾勒出新婚夫

妻愛意滿檔的人物關係了。

導演想要呈現哪樣的家庭氛圍，不同的設想就能呈現出不同的人物關係。這都需要生活觀察的敏銳度及設想的膽識。

002——誰是誰的夢中情人

看過第十齣〈驚夢〉，我們都說柳夢梅是杜麗娘夢中的白馬王子。其實在第二齣〈言懷〉，男主人公柳夢梅甫出場時，就交代半月前情思昏昏中，做下一夢，夢到一園，梅樹之下，立著個美人，不長不短，如送如迎。說到：「柳生啊柳生，遇俺有姻緣之分，發跡之期。」甚至就是因為這個夢，改名夢梅，春卿為字。原來他們同時異地心靈感應，做了同一個春夢。這才知道杜麗娘也是柳夢梅的白雪公主，意惹情牽的夢中情人。只因傳奇作品規律所在，凡男主角皆首出場自我介紹。因此〈言懷〉對夢的提及只是作者對男主人公合定傳奇規範而已，真正的情節需要延時展開。因此把夢境的描摹放在第十齣〈驚夢〉裡，柳夢梅一徑落花隨水入，如倒敘一般出現在後來的麗娘少女春夢裡。

003

既然叫春夢

　　第十齣〈驚夢〉把一位少女的繾綣春夢鋪陳描繪。百年流傳的傳統版本，表演、身段都極盡戲曲美學寫意抒情的意境美。足本裡的〈驚夢〉意圖在傳統的基礎上探索一段「情趣盎然」的春夢來。我很難堅信杜麗娘會為一場隔著八丈遠的春夢留戀流連，拉近二人的距離應該是設想新身段的出發點。既要寫意又要貼近，度在什麼地方，度在「一息」之間。我們用兩人近乎相同的呼吸節律，引領出柳夢梅溢美之辭在杜麗娘身上的反應。此刻柳夢梅靠貼杜麗娘右肩，耳語般道出「愛煞你也」四字，杜麗娘享受著這四字的情感力道，轉頭似想回應，柳夢梅此時故意身體側轉左肩，杜麗娘轉頭一個小撲空，心頭一緊，轉頭忙尋。就在起板的「哆哆」兩聲鼓鍵中，氣息一提一沉，隨之眼神一閃一含。看見柳夢梅仍舊偎在身邊，喔！我的愛人！那種美好，何用言表！

　　接下來唱腔第一句，傳統程式的一看兩看三看遙望感，一抖袖兩抖袖的圖解式，被

緊靠在柳夢梅懷中的杜麗娘享受著耳鬢廝磨的剎那溫存所代替。「則為你如花美眷，似水流年」一句當中，以完全靜止的姿態在杜麗娘耳畔唱出前三字，好像時間也願意專為他們兩人遲滯片刻，「如花美眷」柳夢梅把杜麗娘羞掩嬌顏的手輕輕撩撥而下，牽住雙袖。上板後，杜麗娘嬌羞閃身，緩緩的，腳下依著節拍的慢速度，「流」字一個加速，卻被柳夢梅從後牽扯，這一瞬間兩人的氣口完全一致，步速完全一致，頓點完全一致。接著再被柳夢梅以同樣速率牽回，攬入懷中。如此的表達方式與傳統演法大相逕庭，但又和傳統樣式在此一刻水袖互碰所產生的時空凝滯感有異曲同工之妙。於顯微處著眼，情思流轉卻有放大鏡之效也。

004

我與〈拾畫〉的情緣

臺本〈拾畫〉是經典的獨角戲。無論南（派）崑或北（派）崑都有截然不同詮釋的版本，但無論哪個路數都令我著迷。初學〈拾畫叫畫〉是十五歲時由汪世瑜老師親授的，歷時半月，卻是奠定我藝術生涯上的第一個飛越式！身形、表演、領會，都有一個讓旁人眼睛一亮的進步。一九九七年五大崑團臺北聯演，我盤坐在臺側看岳美緹老師演出〈拾畫叫畫〉之後，岳師的風采迷得我暈眩，我非要學演岳老師的〈拾畫叫畫〉不可。自此我多演岳師版本的〈拾畫叫畫〉，至今依舊。

二〇〇五年春節前我回北京過年，萬分有幸得到北崑白（雲生）派傳人馬玉森老師首肯，傳給我家門一脈，鼎立舞臺的北派〈拾畫〉，這又是一次醍醐灌頂般的震撼與驚艷。對於同一件事情，可以出現截然不同、根本兩樣的表現手法和口頭論述，令我耳目一新，茅塞頓開。從那時我的演講多了一個話題——《南北崑〈拾畫〉表演的藝術比較》。自此我會注意到取得一個題材的時候，提醒自己除了順時針思考以外，每每嘗試反其道而行，以圖發掘各別另樣的全新釋角。

005 一座園林兩樣詮釋

園林是什麼樣子的？南方人說蘇州園林就是園林的代名詞：玲瓏別緻、亭臺樓閣、造景錯落、樹影扶疏……。北方人則說是頤和園的宏大氣派，依山環水，長廊橋畔，方亭瘦石……。然而石道姑推薦給柳夢梅玩賞的梅花觀後面的大花園，除了具備典型蘇州園林特色之外，更有「三里之遙，都為池館」的描繪。顯見杜家花園可不是想像中小巧玲瓏，大有微縮版北方園林的韻致。因此南、北方崑曲前輩對於同一座園林的表演詮釋也是各有千秋。比如「畫牆西正南側左」一句，針對詞句中透露的方位意象，南派表演運用指法、扇子、水袖的漸進加重手法，朝向左舞臺臺口行進式描摩。而北派則貫徹獨角戲占滿臺的表演理念，在一句中大幅度扯位，從臺中移向下場門九龍口，再圓場斜衝上場門臺口，接著一個翻袖小片腿轉身就位於上場門九龍口，如此幅度在在體現了北方人心中對於園林的理解，把「三里之遙」的杜家後花園呈現在觀眾眼前。

006 — 柳夢梅的病

傷與病

柳夢梅可真是病得不輕呀！第二十一齣〈旅寄〉中自表：「秋風拜別中郎，因循親友辭饑，離船過嶺，早是暮冬。不提防嶺北風嚴，感了寒疾，又無掃興而回之理。一天風雪，望見南安，好苦也！」你看柳夢梅還挺愛面子，那只好咬牙撐咯！一整個冬天在梅花觀養病書齋。〈拾畫〉裡的引子唱到「今日晴和，曬衾單，兀自有殘雲浣。」看來陳最良給柳夢梅用了很大劑量的熱性湯藥，把汗逼出來，如同今天發燒吃阿斯匹靈捂被子出身汗就好一半了。這才有柳夢梅要在晴天曬被褥，殘雲浣應該就是汗漬吧。

有意思的是，當年《明報》作家專欄有一篇小文，把「殘雲浣」暗示為柳夢梅遺後的「精圖」。哈哈！這想像力太豐富了吧，但也在情理之中，畢竟柳夢梅才二十出頭，也許又想起杜麗娘來了，有遺精也是很正常的現象，只不過不需要如此大張旗鼓地唱給劇場裡所有觀眾知道吧！

007

憂傷與荒園遊

一般臺本〈拾畫〉與〈叫畫〉連演，這與原著湯本有微幅的差異。所以在表達人物上也有些微的變化。臺本〈拾畫〉在拾到「觀音佛像」後，心情大好，以為吉兆！因此不再在病容上描刻文章。直接導入〈叫畫〉的猜、解、癡、癲的媳婦迷狀態。然而足本單演〈拾畫〉，對於大病初癒的柳生消沉狀描繪貫穿整齣。科考途中染病休養、離鄉背井、耽誤試期，整個人是很頹唐的。作為旁觀者，石道姑建議柳夢梅到後花園散悶遣懷，其中點題式安慰道：「可不許傷心喲！」映入柳夢梅眼簾的是【顏子樂】一曲中描繪的風月消磨、蒼苔滑擦、斷垣低埃、荒草成窠，此情此景對上憂傷鬱悶的柳夢梅，恰好觸景生情。尤其【錦纏道】一曲，幽怨長抒，妙曲配幽情，反成最感人的經典橋段。雖然無意間拾得一幅「觀音佛像」，演唱【千秋歲】時升起久違的欣悅，這也只能說是瞬間泛起的情緒小波瀾而已。當在此面對石道姑時，發出了「老姑姑妳道不許傷心，妳為俺再尋一個定不傷心何處可」的哀聲自嘆！

008
清苦日子裡的小情趣

〈如杭〉一齣，導演設計柳杜小倆口於副臺並排端坐，在新賃下的空房子裡，是柳杜離開南安，展開新生活的畫面。定場詩第一句即言：夫妻客旅悶難開。初到臨安，我猜想應該是沒有任何收入的吧，真正現實中的日常肯定是很清苦的。可是他們的二人世界，實在太傳奇，太精彩，即便是柳夢梅自己對於眼前得來的一切似乎還沒回過神來。

夢中緣、人鬼戀、世間情，許許多多的問號縈繞在柳夢梅的心間。此刻恰成為他們排遣客思的絕美話題。原來柳夢梅也是好奇寶寶呀，直是打破砂鍋問到底。麗娘含著羞老實交代：「俺說見你道院西頭是假；後花園曾夢來；要俺把詩篇賽；便和你牡丹亭上去了！」哈哈，交代得清楚吧？我說柳夢梅果然是天生的調情高手，追問：「可好哩？」都已經「肉兒般團成片」了，難道還不好嗎！這裡【江兒水】兩段，把前生事娌娓道來，小倆口一問一答，一訴一悟，間距極小，身段極少，卿卿我我，你儂我儂。畫面一轉，石道姑匆匆打酒回來，說道各處秀才，都赴選場去了。麗娘簡單一

句：相公只索快行。指令如此簡單明確。

接下來兩段【小措大】從副臺移至主舞臺，可以說用最具張力的雙人身段組合：過河、推磨、分班、背轉、對扯、扎犄角、高矮相、手上水袖、腳下圓場，能用的都用上了。這兩段【小措大】每段各十句，杜麗娘從一唱到十，柳夢梅從十唱回一，兩人發揮美妙豐富的想像力，足足地把求名高中，泥金報喜，宮苑面聖，衣錦還鄉，一品誥命，夫榮妻貴……，展望一片光明美好的前途！節奏鋪排由慢轉快，情緒可謂芝麻開花節節高。其實生活哪有什麼一帆風順，失落就在後面等著呢。

009 ── 柳夢梅的自我醒覺

一個人踏出舒適圈是一件很不容易的抉擇，尤其是斷掉自己回頭路的那種。柳夢梅顯然不是家財萬貫的富二代，雖家有老奴種園養家，卻飢飽無定，勉強度日。這使得他不甘現狀，有〈決謁〉、〈謁遇〉、〈耽試〉這三齣戲正好勾聯起柳夢梅經營自己的仕途過程的發想、實踐與達成。

〈決謁〉裡的小柳是一個富有冒險精神的小伙：坐食三餐，不如走空一棍。加上韓子才的最新資訊，執意不聽老人家規勸，一定要撞府穿州闖蕩一番，這就是我說的，要想成就一番大事業，就不能給自己留後路，小柳就是這樣的人。

〈謁遇〉一齣突出表現小柳的隨機應變，會看眼神，懂得推銷自己，展現優勢，步步為營，最後講到重點：沒盤纏。我覺得小柳身上的自信是很能說服人的，最終達陣成功。苗貴人肯拿出衙門零用金，助小柳遠行。

〈耽試〉一齣，柳夢梅在挫折中求得一線希望，坐地炮的功夫用上也無妨。哭鬧一

聲高過一聲，引起主考官苗貴人關注，不放棄一絲希望是小柳進階的關鍵之所在。雖為遺珠，但未有遺珠之憾！我們在柳夢梅身上學到了人必須有勇於冒險的衝動，滿滿的自信，不放棄的決心，洞察局勢的能力，滿腹經綸的才學，還要有貴人做推手，可謂天時、地利、人和，缺一不可。這點我就像是現實版柳夢梅！

010──天下第一愛妻好男人

〈急難〉，乘興趕去科考的柳夢梅遲了一步，雖然遇到主考官苗舜賓恩准補試，還是因遭遇金兵犯境，殺過淮陽而推遲放榜。一步一拐歸家的小柳，一五一十交代原委給麗娘聽。杜麗娘聽聞戰事，正是父親鎮守的淮陽所在，顧不得勸慰敗興而歸的柳夢梅，撒嬌央求柳夢梅出發，名為報再生之喜，其實更是掛念爹爹安危而赴淮尋父。這邊表演好有意思，柳夢梅還沒來得及整理情緒，尤其那快走折的鐵腿還來不及休養，甚至椅子還沒坐熱，就要「被遠行」尋父。這是不是太過分了？這時小柳只管捶腿，有點裝傻的意思。麗娘哭哭啼啼，小柳其實是有點口氣的：「直恁的活擦擦，痛生生，腸斷了，比如你在泉路裡可心焦！」然後又找了一堆理由，什麼「要留旅店伴多嬌」，被麗娘回「有姑姑陪」、什麼「還怕你舊魂飄」，又被麗娘回「再不飄了」。（阿飄的說法在明朝就有了，哈哈！）禁不住麗娘的軟磨硬泡功，答應上路替妻尋父去了。臨出門還不忘打趣麗娘，見了岳翁岳母怎生答話？要不要說你到俺書齋來？你看，自帶幽默感的人最招人人愛！

戲裡戲外的體悟

011──柳夢梅其實是主戰派

〈耽試〉。

主試官苗舜賓問：「近聞金兵犯境，惟和戰守三策，其便如何？」小柳以【馬蹄花】一曲牌秒答：「寶駕遲留，則道西湖畫錦遊。為三秋桂子，十里荷香，一段邊愁。則願的吳山立馬那人休。俺燕云唾手何時就。小朝廷羞煞江南，請變輿略近神州。」強烈主張收復失土，殲滅金人完顏亮，反對偏安一隅。聽聽小柳多麼鏗鏘有力的答題，在體現小柳不是一個書呆子，切中主試官頭卷主戰的腹案。熱血男兒小柳對於當前國際局勢的洞察，驅除韃虜的決心，勇於諍言的果敢，正是柳夢梅思想光輝之所在。比起麗娘口中「花花草草由人戀，生生死死隨人願，酸酸楚楚無人怨」追求婚姻自主的愛情觀，女有柔腸，男有風骨，相映成輝毫不遜色呀！誰說柳夢梅只會談戀愛來著。我夢梅，我驕傲！

012

兩次搶饅頭

因為餓，所以要吃饅頭。在〈悵眺〉與〈鬧宴〉兩齣都設計了搶饅頭的情節。

柳夢梅有個朋友，名叫韓子才。號稱韓愈韓退之之後，表請敕封昌黎祠香火秀才，寄居趙佗王臺。自言官府念其是所謂的名人之後，吃口安樂飯，雖飲食無憂，卻也苟且度日。這日，柳夢梅偶遊至此，談論之間，見饅頭於盤中，順手抄起盤裡的饅頭，就掰開往嘴裡送，看來是餓壞了。柳夢梅想了一下，把饅頭揣進衣袖，順手又抄了一個，一切都那麼自然。韓子才繃不住了，趕快把盤子端在手上。一番你來我往雞同鴨講之後，最終是時運不濟作結。別看韓子才自己沒有什麼雄心抱負，倒是把欽差識寶中郎苗舜賓推薦給他去認識。也算是幫了柳夢梅一把。臨走，柳夢梅回頭再抄走一個饅頭。別看老子吃了你的饅頭，但老子還是看不上你這種安於現狀的人，老子就是有這份傲氣。

從容不迫搶饅頭是趙佗王臺上的柳夢梅，淮揚岳翁功宴上搶饅頭的柳夢梅可是狼狽

不堪。前夜被酒家奚落一番，轟了出來，廊下隱忍一宿，天亮要見尊翁了，又在營外被守軍言語霸凌一番，闖進轅門見大宴擺上，當然是饑不擇食，抄起來就往嘴裡填，哪還有什麼傲氣可言。最終被斷是冒認官親的盜墳賊，綁了！

為什麼一定要用饅頭？我想饅頭算是能取於手中，臺下觀眾最好理解，演員在臺上比較容易處理乾淨，也比較好取得的理想道具飯吧。可就是苦了我這個吃道具飯的人，乾咽饅頭沒水送下，還要念詞唱腔。崩潰指數破表呀！

013 —— 書生的脾氣

《牡丹亭》首輪演出結束，美國亞洲協會的 Rachel Cooper 女士每見到我就是一個「哼！」再狠狠甩一下胳膊。原來她在模仿我〈圓駕〉一齣裡翁婿互相不甩對方拂袖的動作，原來她也看懂了。在〈硬拷〉裡結下的梁子可深了，老丈人把女婿吊起來用桃條抽，輪到誰也不能原諒呀！其實柳夢梅一開始還是算客氣的，只不過在細數開棺請回杜麗娘的情節時太過驚悚，讓老丈人沒辦法接受。在被打得死去活來之際，又是苗貴人出現敬報登科之喜，一陣風把狀元郎救走了。出門之前把岳翁好一陣數落，而後趾高氣昂拂袖而去。金階之前，用眼神互別苗頭，我是新科狀元，大有現在誰怕誰的氣勢。被皇帝認證了麗娘有形有影，果係人身之後，終於一家團圓。小柳還是恭敬地拜見了岳母大人，對於陳最良居中抹稀泥要撮合翁、婿合好，本應該給個面子，但是一轉頭看見杜寶那副面孔就氣不打一處來，率先一個哼字，重重摔袖走開。到最後不得不由麗娘出面，再一次把翁、婿拉在一起，甚至跪下求和，兩人一個攙夫人，一個扶女兒，互瞄對方不

置可否之際，聖旨下滿門旌表。戲結束了，回家有沒有合好這件事就由您自己去聯想吧！柳夢梅具有典型巨蟹座特質：暖男、顧家、積極、風趣，但是你別惹到他，他記仇。

014

「完美」的柳杜和他們身邊
看似「殘缺」的貴人相互映襯

湯顯祖筆下描繪了上百個人物，在詮釋者眼中似乎只有柳、杜是「完美」的生存範例，無論愛情婚姻與家庭。其中幾位小人物（邊配）都有那麼一些與柳、杜相對應的「殘缺」。但無論他們或生理，或性格，或為人處事有種種不完美，但對於柳、杜都是至關重要的貴人。

全劇中老院郭橐是羅鍋；癩頭黿頭瘡流膿；石道姑是石女，用今天話講叫先天性陰道閉鎖。從形象設定上就賦予了這些人物生理上的殘疾。但他們都是熱心腸的好人。郭橐是供養柳夢梅生活的老家院，在柳夢梅決定以干謁為法上京求名之後，依依不捨收拾下行李，甚至千辛萬苦上京尋找小主人，在杜寶吊打小主人的關鍵時刻，郭橐尋至，救下柳夢梅。癩頭黿是石道姑的姪兒，雖然愛貪圖些小便宜，但是在請起杜小姐的問題上，是癩頭黿扛著鐵鍬一鏟一鏟啟墳，出了大力氣。石道姑有一段「失敗」的婚姻，也

許因此就好奇人家的男女事，懷疑小道姑和柳夢梅有一腿，喜歡聽壁角還闖書房捉姦，鬧出一堆笑話。但是在柳夢梅和她商議挖墳請起杜小姐的問題上，果斷站在柳夢梅的一邊，甚至做了他們再世婚姻的見證人。祖護著這對小夫妻遠走高飛，以老媽子的身分照顧麗娘，成了親似一家的家人。

陳最良雖然沒什麼生理上的問題，但是迂腐到一個不行。做私塾教師的時候照本宣科；喜歡賣點寡婦床頭土一類的假藥；柳夢梅與杜寶之間翁婿嫌隙也都由他而起。但他還是做了點好事，至少柳夢梅是陳最良救回來的，病是陳最良醫好的。海盜李全夫婦能夠招安，也與陳最良三寸不爛之舌有莫大的關係，幫了杜寶的大忙。最後皇帝命陳最良以照妖鏡辨杜麗娘是人是鬼，陳最良實事求是報已為人。總算沒再做虧心事就好。劇中有李全這麼一對海盜夫婦，導演也把李全形塑成怕老婆俱樂部成員，在在為了反襯柳、杜夫妻的恩愛與和諧。總之在柳、杜愛情面前，這些小人物只有做反面對照組的分了。

015 —— 我喜歡苗舜賓

我說不上來為什麼對苗舜賓這個人物，有一種好感。按理講苗舜賓就是一個替皇上搜括奇珍異寶的鑑寶專家。洽是這位鑑寶專家挖掘了柳夢梅這塊寶，參與甚至決定了柳夢梅三個重大人生轉折時刻。〈謁遇〉一齣，苗大人在柳夢梅面前如數家珍般誇寶一番。

柳夢梅藉著話茌毛遂自薦：「這寶物蠢而無知，三萬里之外，尚然無足而至。生員到長安三千里之近，倒無一人購取，有腳不能飛。」

苗：「你疑惑這寶物欠真嗎？」

柳：「便是真，寒不可衣，飢不可食。」

苗：「依秀才看，何為珍寶？」

柳：「小生倒是個真正獻世寶。」

苗：「你不知聖天子好見。」

柳：「則三千里路費難處。」

苗：「一發不難，古人黃金贈壯士，我將衙門常例銀兩助君遠行。」

看見沒有，苗大人就是這麼痛快的人，給了柳夢梅走第一哩路的機會。當然柳夢梅懂得推銷自己，借力使力博得好感，很機巧也很有技巧。柳夢梅的姻緣之分發跡之期是從這裡開端的。

〈耽試〉一齣好巧不巧，主試官正是苗大人。是苗大人力主專為柳夢梅一人開補試場，把柳夢梅這顆遺珠撈回來，免使遺珠之憾。〈硬拷〉一齣更是苗大人即時出手，把御筆親標第一紅的柳夢梅救下來，一領官袍遮蓋而去，給柳夢梅解了殺身之險。就此，說明苗大人的好眼力不僅僅在於是鑒寶專家，更因為一片好心腸，升格為造就英才的高手，勾勒出苗大人的可愛形象。

016

我眼中的柳夢梅

人生旅程定沒有一帆風順，不會只有鳥語花香。柳夢梅亦如是。在我接演這部足本《牡丹亭》之前，有掌握到的傳統劇目無外乎〈驚夢〉、〈拾畫〉、〈叫畫〉三齣而已。我從已知的片段中領略到柳夢梅的風流倜儻，儒雅溫存，只看到柳杜愛情的甜蜜與美好，這也應該是柳夢梅給大家的第一印象吧。但當你接觸到足本《牡丹亭》的時候，一個立體豐滿的柳夢梅形象佇立眼前，之前我們對柳夢梅看得太單薄了，認識實在片面。我們忽略了柳夢梅一路走來的堅強努力，他的精明才智，甚至是磕磕絆絆，傳奇人生豐滿而富足。你夢到過夢中情人？那不算什麼稀奇事；你曾和夢中情人的魂魄幽媾過嗎？你肯定沒有，而他有；他把入土三年的情人從墳裡請起來，成為人間夫婦，你想都不敢想，可這就真真發生在他身上。他不願做一輩子坐吃山空的人，準備以打秋風的方式推銷自己，贏得了趕考路上的經濟挹注。

命運多舛的他染病半途，誤了科考，卻贏得了愛情，也算是因禍得福吧。這可不算

完，新婚之夜夫妻就要逃離南安；再到科考之期又再次誤了卯，還好遇到貴人，展現思想力與行動力，險釀遺珠之憾；為了實現妻子的心願，千里迢迢前線尋訪岳丈報重生之喜，途中被店家奚落，見到岳丈被誤認為盜墳賊，押解京城後更被岳丈吊打，生死瞬間得知中了狀元，嘗盡人生三溫暖，箇中滋味唯己自知，最終在皇帝的見證下一家團圓。

人生有起有伏，有悲有喜，有恨有愛，湯顯祖執筆時，應該是從人生五味瓶中沾墨寫就

《牡丹亭》傳奇的吧！

017
《尋找遊園驚夢》

對於《牡丹亭》讀者來說，文案本事可說是爛熟於胸了。舞臺表演也會依循原著脈絡鋪排呈現。然而蘭庭崑劇團二〇〇七年作品《尋找遊園驚夢》最初發想，欲藉文學少女挑燈夜讀《牡丹亭》為緣起，讀到杜麗娘尋夢時，心有戚戚，恍若進入到杜麗娘的世界，見景而回想驚夢時的當下。藉由〈尋夢〉之「尋」點題，把杜麗娘憶夢、追夢、尋夢，交錯敷演一番。故此最初的劇本只含括〈遊園驚夢〉及〈尋夢〉兩部分。自從我加入《尋找遊園驚夢》團隊之後，這齣戲慢慢「長大了」。依然藉由文學少女的延伸閱讀，尤其是通過柳夢梅〈拾畫〉間，拾得杜麗娘自畫像之後，在〈叫畫〉猜度中，將杜麗娘自畫春容的情境描摹一番，從而引出杜麗娘〈寫真〉的橋段，最後將杜麗娘題詠與柳夢梅步韻和詩置於同一時空背景，心有靈犀！如夢非真？這可能就是文學少女心目中正在追尋的情義吧。如此一來，柳夢梅也以夢的主人翁姿態走進文學少女的視線，多梯次運用時間及空間交錯的方式，交錯與融合並陳，心靈與心聲照映。

我與執筆編劇蘇怡安小姐在劇本討論過程經歷腦力大激盪，力圖將經典傳統曲目在保留傳統經典表演元素的同時，賦予全新的敘事構成。蘭庭崑劇團王志萍團長在演出場域的選擇上，以「崑劇與歷史空間的聲情對話」為命題，選擇了臺北華山文化園區米酒工廠舊址及新竹空軍十一村日式官舍為表演場域，充分借助歷史建築留存下來的歷史風貌，給人以滄桑懷古之感！更延請臺灣國際級編舞大師林麗珍老師為我們操刀視覺鋪陳。邀請南京著名崑劇表演藝術家孔愛萍女士擔綱杜麗娘一角。各個藝術層面皆為一時之選，將融入傳統與新意的《尋找遊園驚夢》推到蘭庭看家作品的層次。

018

《移動的牡丹亭》

有朋友問我，牡丹亭要怎麼移動？哈哈！您真的要見字望義，讓柳夢梅變成吃菠菜的大力水手嗎？蘭庭崑劇團推出的《牡丹亭》二號作品《移動的牡丹亭》以「夢梅之眼」為主視角，借穿梭流轉的時間概念，空間堆疊交錯的方式，融入高科技的幻燈投影技術，於如瀑布般流淌著的光影間，展開柳夢梅與杜麗娘的唯美愛情故事。

我們把〈拾畫〉暢想為男版〈遊園〉，戲即以此發端。光啟，柳夢梅坐於荒廢已久的大花園中，幽懷情思，悵然感傷。遙想當年曾經的奼紫嫣紅，和那瀲過鞦韆的美麗少女，柳夢梅為大花園曾經往事尋覓而去。從遠處走過主僕二人為〈遊園〉而來，杜麗娘〈驚〉〈思春之〉夢〉，是這座大花園裡發生過最最美好的情事！柳夢梅無意間拾得畫卷，猜疑、相認、叫喚、癡迷。畫上題詩的少女似走來面前，欲把當時〈寫真〉題詠時節重現一番。情詩相和，情意相投！柳夢梅遊園牽引出美麗溫柔情話，人間值得這一遭！

PEOPLE
470

《牡丹亭》往今情話‧溫宇航五十

作　者——溫宇航

編　者——吳岳霖、林立雄

照片提供——溫宇航

責任編輯——廖宜家

主　編——謝翠鈺

企　劃——廖心瑜

企劃副經理——何靜婷

資深企劃經理——何靜婷

美術編輯——菩薩蠻數位文化有限公司

封面設計——斐類設計工作室

董　事　長——趙政岷

出版者——時報文化出版企業股份有限公司

108019 台北市和平西路三段二四〇號七樓

發行專線——(〇二)二三〇六六八四二

讀者服務專線——〇八〇〇二三一七〇五

(〇二)二三〇四七一〇三

讀者服務傳真——(〇二)二三〇四六八五八

郵撥——一九三四四七二四時報文化出版公司

信箱——一〇八九九台北華江橋郵局第九九信箱

時報悅讀網——http://www.readingtimes.com.tw

法律顧問——理律法律事務所 陳長文律師、李念祖律師

印　刷——勁達印刷有限公司

初版一刷——二〇二一年七月二日

定　價——新台幣二八〇元

缺頁或破損的書，請寄回更換

時報文化出版公司成立於一九七五年，
並於一九九九年股票上櫃公開發行，於二〇〇八年脫離中時集團非屬旺中，
以「尊重智慧與創意的文化事業」為信念。

<<牡丹亭>>往今情話.溫宇航五十/溫宇航作. -- 初版. --
臺北市 : 時報文化出版企業股份有限公司, 2021.07
面；　公分. -- (People ; 470)
ISBN 978-957-13-9067-3(平裝)

1.溫宇航 2.崑曲 3.回憶錄 4.中國

982.9　　　　　　　　　　　110008266

NCAF 國|藝|會

贊助單位：財團法人國家文藝基金會
本書受國家文藝基金會常態補助出版

ISBN 978-957-13-9067-3
Printed in Taiwan